極致浮世繪

うきよえ

從江戶到明治時代
日本美學的再發現！

吳奇嬴 著

目錄

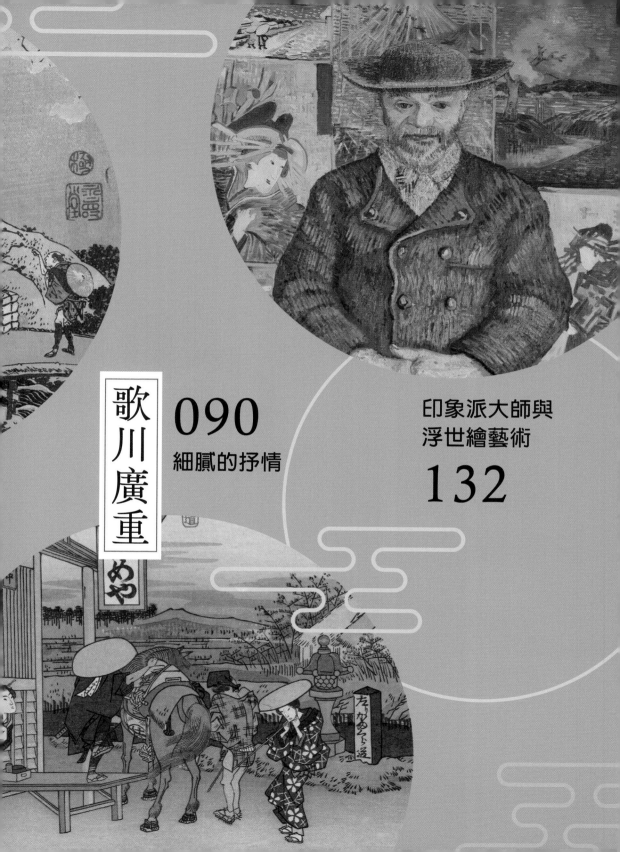

歌川廣重

090
細膩的抒情

印象派大師與
浮世繪藝術
132

浮世繪欣賞

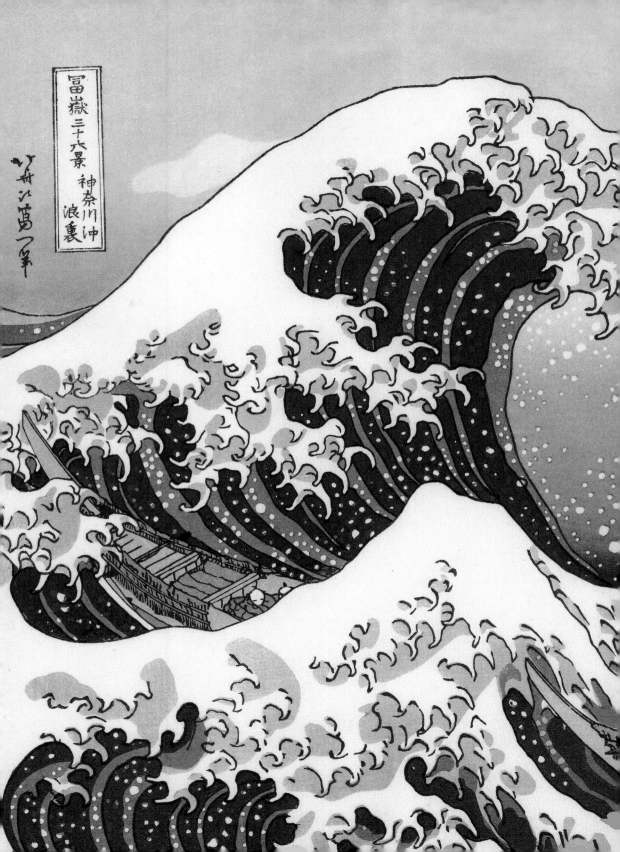

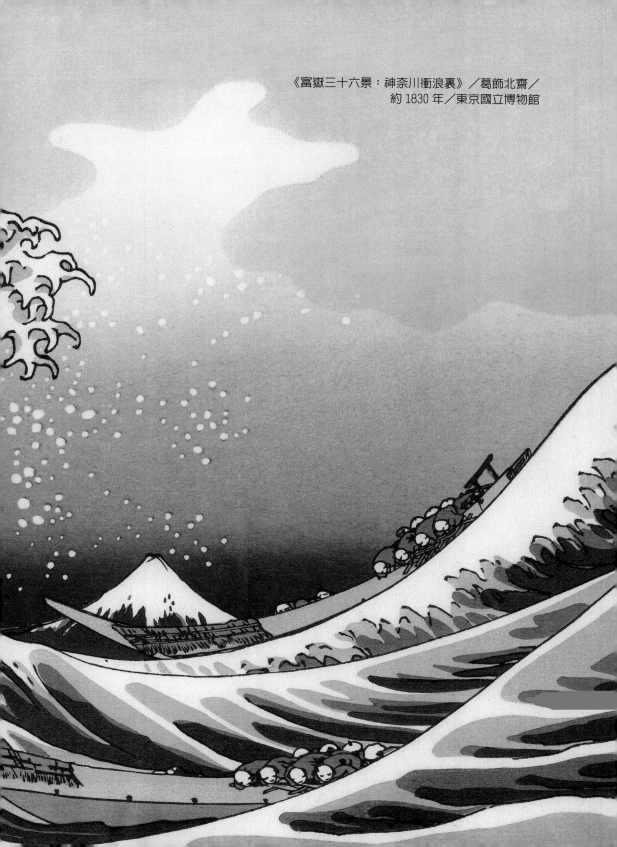

《富嶽三十六景：神奈川衝浪裏》／葛飾北齋／
約 1830 年／東京國立博物館

在西方人眼中，浮世繪代表著整個日本藝術。19 世紀中葉，很多浮世繪大師的畫作遠渡重洋傳到歐洲，被很多藝術家奉為圭臬，甚至直接影響了印象派與後印象派的誕生。葛飾北齋的「大浪」直到今天都是藝術史上濃墨重彩的一筆。我們今天回頭來看浮世繪藝術在日本的發展史會發現，它的興起和衰落並不是無根之水，而是與所處的時代背景有著莫大的關係。在談論這一人類珍貴的藝術瑰寶之前，我們先來簡單介紹一下日本藝術的演變史。

6 世紀後，佛教在日本傳播開來，宗教畫像在廟宇中發展起來。其形式大多採用隋朝時期的中國畫風格。到了奈良時代中期，唐朝的畫風才慢慢普及。如今很多奈良時期的畫作收藏在正倉院中。屏風和紙門上的畫作唐繪，在平安時代中期被大和繪所取代。大和繪對於日本藝術影響深遠，早期浮世繪畫家從前就是大和繪畫家。這個藝術樣式一直影響著近現代的日本畫。平安時代後期，大和繪呈現出以繪卷為首的新風格，主題包含小說，如《源氏物語》；歷史作品則如《伴大納言繪詞》以及宗教作品。14 世紀的室町幕府時期，禪宗的發展對日本繪畫產生了重大的影響。中國宋元時期傳入的水墨畫取代了彩繪的地位。室町時代後期，水墨畫脫離了禪宗而進入普羅大眾，其中狩野派及阿彌派承繼了前人的風格，並加入了裝飾性的濃彩手法，影響深遠。到了安土桃山時代，日本畫的畫風變得華麗多彩，並大量運用了金片及銀片製作大規模的作品。後來江戶幕府在日本皇室、征夷

〈婦人手業十二工〉／喜多川歌麿／
約 1797 年／法國巴黎吉美國立亞洲藝術博物館

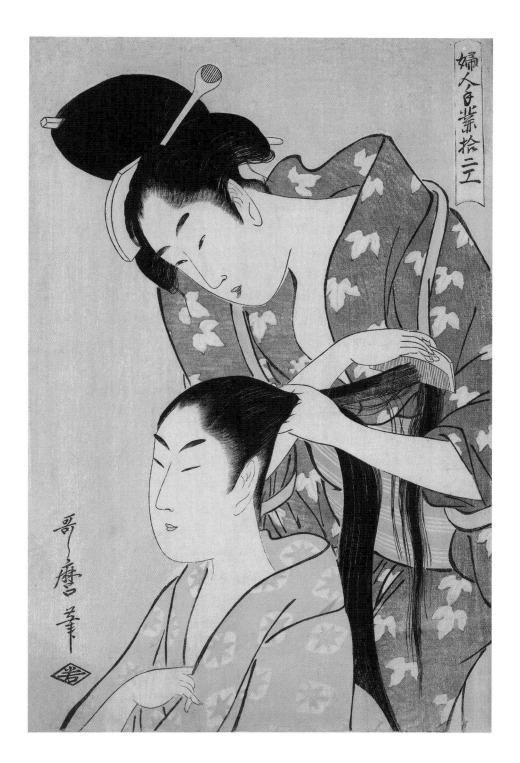

導語

大將軍及大名之間繼續將狩野派作為國家正式認可的藝術，華麗多彩的風格一直持續至江戶時代。江戶幕府緊縮的財政政策，使得奢侈的畫風只在上流社會流傳，與此相對的民間社會則發展出風俗畫。它的題材包含普通市民、歌舞伎及風景等，浮世繪由此產生。

　　透過我們簡單介紹日本各個歷史時期的藝術形式，從中可以看出直到江戶時代，日本才有真正屬於平民的藝術。浮世繪的繪畫風格鮮活，題材多元。幕府為了管控威脅到國家穩定的階層，把社會階層進行嚴格細分。全體民眾都被分為四個階層：武士、農民、手工業者和商人。儘管商人處於社會的最底層，但是他們精於算計，能夠積累出巨額的財富，並且揮金似土，縱情享樂。對於那些大把花錢的人來說，江戶絕對是一個好地方，這裡可以滿足一切需求，豐富多彩的市民文化及娛樂設施應運而生。「明曆大火」燒毀整個城中的娛樂區以後，新的娛樂城在江戶城外墨田河畔的淺草區，這裡被命名為「新吉原」。一些著名的浮世繪題材如：美人畫、藝妓圖、相撲手等皆誕生於此。到了 19 世紀末，浮世繪不再局限於表現歌舞昇平，出現了風景、花鳥等新的藝術題材。

　　縱觀整個浮世繪的發展史，儘管藝術家們在源源不斷地出品佳作，但他們把更多的精力花在了構思能系列出版成冊的作品上，這為江戶時代的出版業帶來了極大的繁榮，一些經典的作品也應運而生，如《富嶽三十六景》、《名所江戶百景》、《東海道五十三次》等。在本書中，我們將會為大家重點介紹這些經典的系列作品，透過解讀「浮世繪三傑」——喜多川歌麿、葛飾北齋和歌川廣重來解析浮世繪藝術究竟美妙在哪裡，並且探究一下浮世繪究竟是怎樣影響印象派藝術的。

浮世繪的興起

　　浮世繪是一種暢銷於日本江戶時代的彩色印刷的木版畫。「浮世」原意為人們所生活的俗塵，人世間的生活漂浮不定，後延伸為一種享樂的人生態度，人們可以盡享浮世繪描繪的歡樂場景。浮世繪起源於17世紀，並在18和19世紀以江戶為中心進入創作與商業上的全盛時期，它主要描繪日常生活、風景和戲劇。江戶時代之所以會興起浮世繪藝術，與當時經濟高度發達密切相關。

　　江戶時代（1603年—1867年）又稱德川時代，是指日本歷史中在江戶幕府（德川幕府）統治下的時期，從慶長八年（1603年）德川家康被委任為征夷大將軍在江戶（現在的東京）開設幕府開始，到慶應三年（1867年）大政奉還後結束，為期264年。在江戶幕府時期，征夷大將軍是實際上的政權控制者、國家的最高領導人，號稱日本國大君。日本天皇朝廷成了被幕府架空和監控的象徵性元首。江戶幕府中期，隨著地方性農業經濟的蓬勃發展逐漸蔓延為全國性的元祿盛世，江戶的人口已經高達一百萬，成為全球人口最多的城市，全國城市化比例也不斷增長。在文化方面興起了町人文化，在寺子屋制度下民眾識字率快速提升，江戶時代的民眾教育水準在封建國家中出奇地高。這些都為浮世繪的興起奠定了基礎。

　　經濟的繁榮提高了商人的地位。要知道在江戶時代，全體民眾被嚴格的等級制度分為武士、農民、手工業者和商人四個階層。得益於江戶時代迅速發展的經濟，處在最末端的商人階層的地位得到了提升。商人建立了一些供人休閒娛樂的聲色場所。通常他們享樂的地方為隅田川畔吉原附近的劇院。經歷安土桃山時代的戰亂後，吉原慢慢變得市民化。德川家康得政之初，一支來自京都的改良巡迴劇團因在江戶演出成

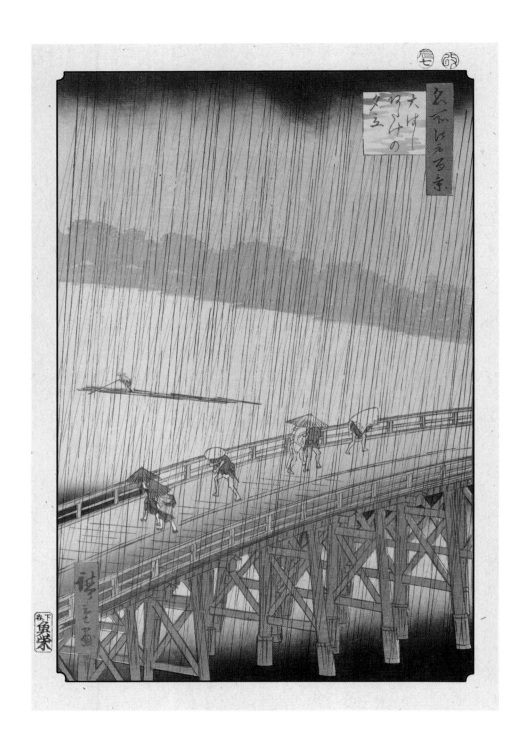

功而在此生根，未料竟繁衍成今日猶存的歌舞伎場所。開始是男女藝員（日文稱役者）同台演出，但 1652 年後幕府管理當局明令一律只能由成年男子擔任各種角色。吉原青樓與歌舞伎座之林立本來就是一些有錢的常客和戲迷所促成的，因此他們的豪華宅第裡也懸飾著新潮的江戶美人畫和風俗畫，亦即後世所謂的「肉筆浮世繪」。肉筆畫乃中文的手繪孤本，並非普通市井小民的經濟能力所負擔得起。於是，大眾消費得起的可以無限複製的浮世繪木版畫便應運而生。

　　商人們會用一些浮世繪來裝飾自己的房屋。城市中的娛樂場所面向有足夠財富和受過教育的人開放。這些享樂的歡快情景，就成了浮世繪畫家們熱衷於描繪的主題。據說「浮世」一詞是在江戶時代的作家淺井了意的《浮世物語》中第一次出現。他在書中的前言寫道：「享受當下，品味月亮、雪、櫻花和楓葉，唱歌，喝酒，忘卻眼前的煩惱，不去擔心即將面對的貧窮，無憂無慮，就像葫蘆漂浮在流淌的河水裡一樣，這就是我們的浮世。」最早的浮世繪藝術家來自日本繪畫界。浮世繪畫師以狩野派、土佐派出身者居多，這是因為當時這些畫派非常顯赫：狩野派是日本歷史上最大的畫派，土佐派屬於大和繪的一個流派。而被這些畫派所驅逐、排斥的畫師很多都轉行去畫浮世繪，這才有了初期浮世繪畫壇的雛形。這些從繪畫界出走的畫師描繪現實生活，而不是進行官方規定的主題創作。初期的浮世繪以手繪及墨色單色木版畫印刷（稱為墨折繪）為主。17 世紀後半葉，有「浮世繪之祖」稱號的菱川師宣（1618 年—1694 年）為了應對日益增

〈大橋安宅驟雨〉／歌川廣重／1857 年／東京國立博物館

長的訂單需求，製作了第一批浮世繪木版畫。1672 年的時候，他開始在作品中簽署自己的名字。菱川師宣是一位多產的浮世繪畫家，接受各種各樣的委託，並逐漸確立了具有影響力的描繪女性美的風格。更重要的是，他開始製作插圖，不僅是書籍中的，而且有單頁圖像，可以單獨使用也可以用作系列作品的一部分。與此同時，菱川師宣開設學校廣收門徒，吸引了大批追隨者，浮世繪開始慢慢普及。〈回眸美人圖〉為其傳世的浮世繪代表作。

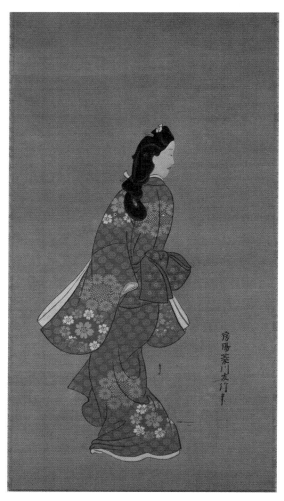

〈回眸美人圖〉／菱川師宣／
1688 年／東京國立博物館

18 世紀，懷月堂安度以美人畫一舉成名。不論是黑白版畫或是彩色肉筆畫，畫中女人豐滿活潑的姿態都借著和服線條表現得淋漓盡致。以鳥居清元（1645年—1702年）為首的鳥居派以創作役者繪而聞名於世。到了鳥居清信時代，使用墨色以外的顏色創作的作品開始出現，主要是以紅色為主。使用丹色（紅褐色）的稱丹繪，使用紅色的稱紅繪，也有在紅色以外又增加兩三種顏色的作品，稱為紅折繪。紅折繪使浮世繪印刷用到三或四種顏色，但當時已經可以在一張紙上印刷大約十種不同的顏色。18 世紀 80 年代，鳥居學校的鳥居清永（1752年—1815年）描繪了傳統浮世繪的主題：美女和城市風光。他將它們印刷在大張紙上，通常是多幅水平雙聯畫或三聯畫。他的作品沒有延續菱川師宣作品的詩意夢境，取而代之的是寫實地描繪理想化的女性美。這些女性衣著鮮亮地站在秀麗的風景下。他還以寫實風格製作了歌妓的肖像，其中包括伴奏樂隊。德川吉宗主政的三十年間（1715年—1745年），除了菱川、鳥居、懷月堂諸派別外，追求寫實又糅合西洋透視的奧村政信（1686年—1764年）與崇尚中國風格的西春重長（1696年—1756年）對浮世繪展開了深入探索，各自有所成就。奧村政信自幼投靠鳥居派門下，1700年首次發行的《藝妓繪本》插圖可能是他少年時的作品，只不過署名是鳥居清信。這本書三年內連續出了四版。18 世紀下半葉初期，鳥居清滿、鈴木春信等畫家占據了浮世繪藝術的領導地位。鳥居派傳至清滿已不再只畫役者繪，受奧村政信影響的〈美人出浴圖〉已顯示出其藝術上的獨到之處。

安永年間（1772年—1780年），北尾重政寫實風格的美人畫大受好評。勝川春章則將寫實風帶入稱為〈役者繪〉的歌舞伎肖像畫中。之後著名的喜多川歌

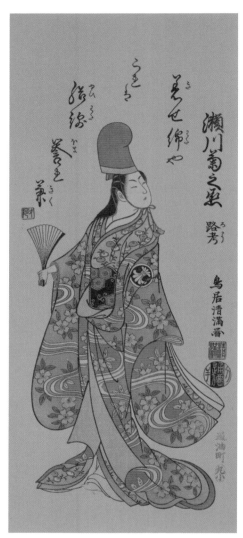

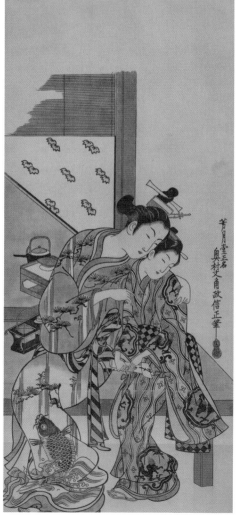

極致浮世繪

↑
〈瀨川菊之丞〉／鳥居清信／
1758 年／美國國會圖書館

➔
〈吳服遊女圖〉／奧村政信／
1741-1744 年／東京富士美術館

➔➔
〈房中讀信〉／北尾重政／
1764-1772 年／私人收藏

麿（1753 年─1806 年）更以纖細高雅的筆觸繪製了許多以頭部為主的美人畫。1790 年幕府頒布法律要求印刷品必須印有審查員的批准印章才能出售。在接下來的幾十年中，審查制度的嚴格程度不斷提高，違反者會受到嚴厲的懲罰。

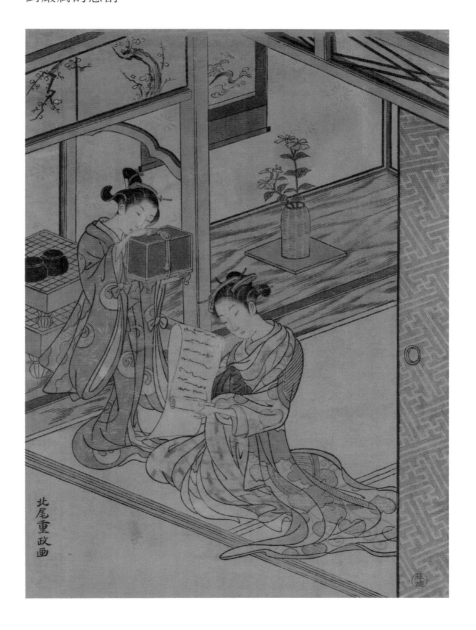

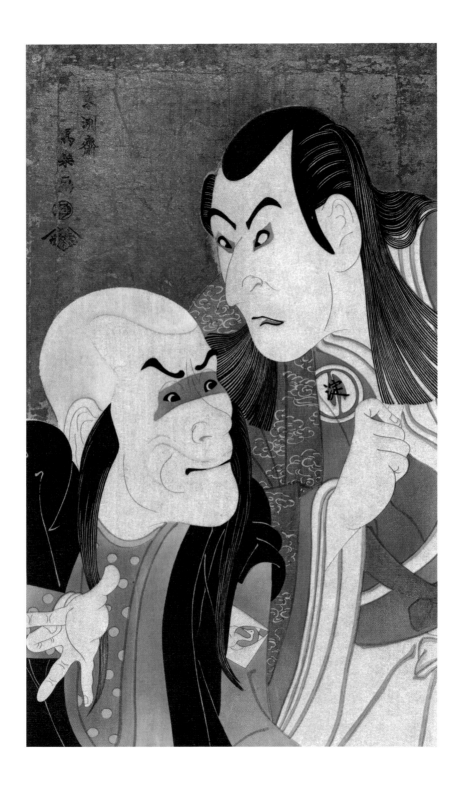

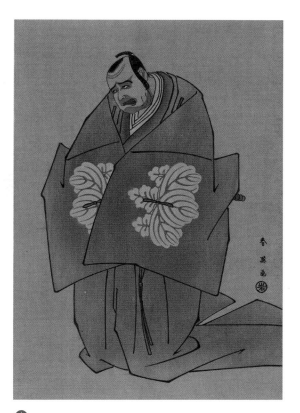

↑
〈七代目 片岡仁左衛門〉／勝川春章／1793 年／美國國會圖書館

←
〈二代目 澤村淀五郎〉／東洲齋寫樂／1794 年／東京國立博物館

　　從 1799 年起，甚至連藝術家的初稿也需要批准。喜
多川歌麿就曾因製作 16 世紀政治和軍事領袖豐臣秀吉的
版畫而被處以監禁。因觸犯禁令而被沒收家產的出版商
蔦屋重三郎，為了東山再起與畫師東洲齋寫樂合作出版
了許多風格獨特、筆法誇張的役者繪。雖然一時間造勢
成功，引起話題討論，但畢竟風格過於奇異，沒有得到
更廣泛的反響。

　　東洲齋寫樂的役者繪非常有名。役者繪原來是為歌
舞伎演員們作宣傳的張貼廣告，是提高知名度和招徠顧

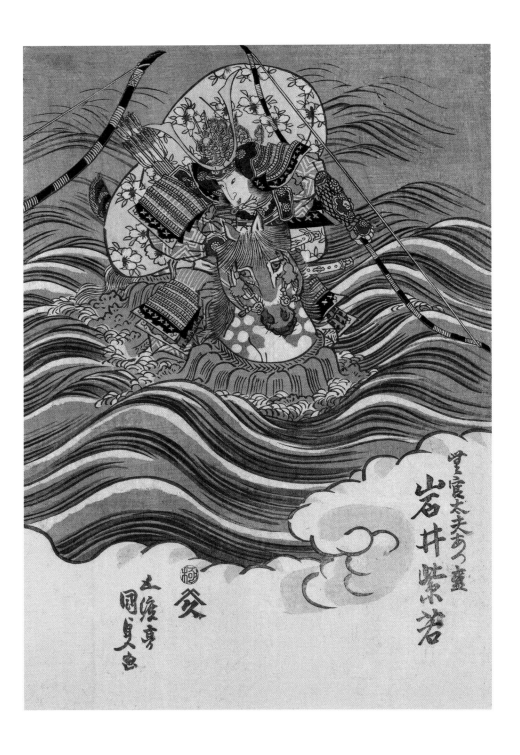

客的不錯手法。早期坊間出售的役者繪相當便宜；自出
版商推出東洲齋寫樂的豪華版役者繪後，就像半途殺出
的黑馬，一時之間洛陽紙貴。東洲齋寫樂強調個人外貌
的特徵，他刻畫的臉部表情與手勢都極為生動。他在一
夜之間以彗星的姿態出現，引來了不少刻意摹仿者和追
隨者。即使是歌川派的二代傳人—歌川豐國這麼聞名於
世的浮世繪畫家，其作品中也有東洲齋寫樂的影子。

　　歌川豐國出生於倉橋家族，筆名一陽齋。他自幼跟
隨畫家歌川豐春學習浮世繪的畫法。透過多年的苦學，
歌川豐國將幾種不同的流派技法融合到了一起，最終形

⬅
〈岩井紫若〉／歌川國貞／1830 年

⬇
〈女房肖像〉／歌川豐國／ 1847–1852 年／江戶東京博物館

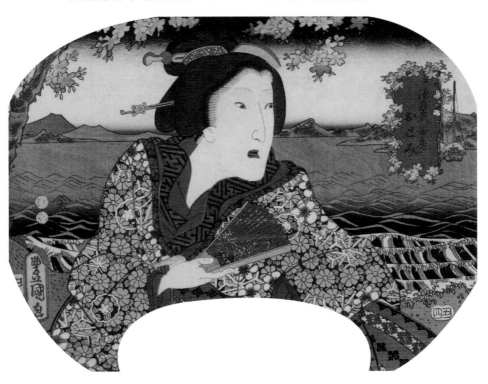

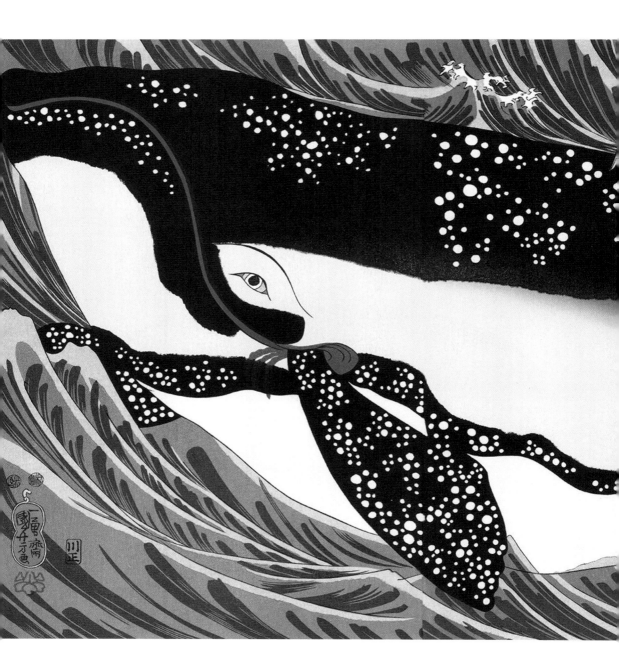

022

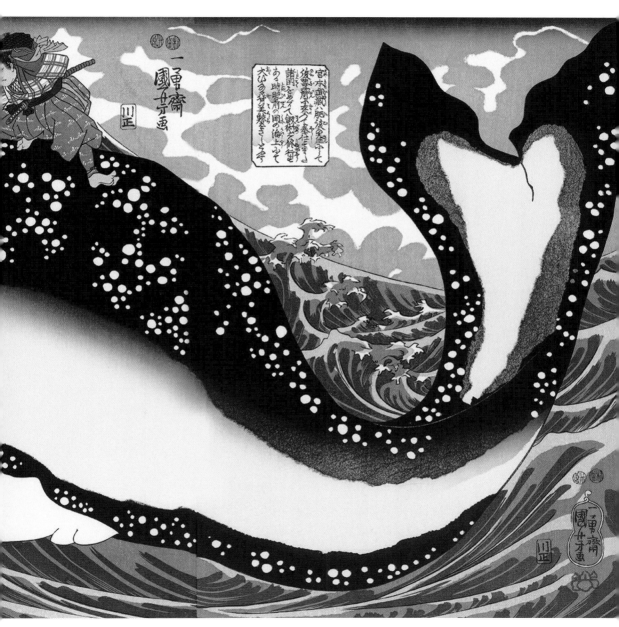

〈宮本武藏之鯨退治〉／歌川國芳／1847年／東京浮世繪太田紀念美術館

成了自己的風格。他和弟子們創作出多幅廣受歡迎的作品，逐漸樹立起浮世繪畫派中最興盛的畫派——歌川派。歌川豐國的弟子中，以歌川國政、歌川國貞、歌川國直、歌川國次、歌川國芳等最為著名。其中歌川國芳汲取勝川春章、歌川豐國、歌川國直三位大師的藝術造詣，並借鑒了一些西畫的技法，確立了自己獨特的風格。

江戶是整個江戶時代浮世繪生產的主要中心。同時，在京都和大阪及其周邊的上方地區也發展出了另一個中心。與江戶版畫中的主題範圍相比，上方地區的主題往往是歌妓的肖像。上方浮世繪版畫的風格與江戶版畫的差異直到 18 世紀後期才減弱，部分原因是藝術家經常在兩個地區之間來回走動。上方浮世繪的色彩往往比江戶的色彩更加柔和。

1841 年—1843 年的天保改革試圖壓制表現奢侈生活的浮世繪作品，包括描繪歌妓和演員。結果，許多浮世繪藝術家設計了大自然的旅行場景和圖片，還包括花鳥。自菱川師宣以來，風景受到的關注有限，直到江戶時代後期，風景才成為一種流派，特別是葛飾北齋和歌川廣重的作品受到重視。儘管浮世繪在這些晚期大師之前有很長的歷史，但風景畫流派已經開始主導西方對浮世繪的理解。日本風景與西方傳統的不同之處在於，日本風景在很大程度上依賴於想像力、構圖和氛圍，而不是嚴格遵守自然規律。

喜多川歌麿死後，美人畫的主流轉變為溪齋英泉的曖昧風格。而勝川春章的門生葛飾北齋則在旅行話題盛行的帶動下，繪製了著名的《富嶽三十六景》。受葛飾北齋啟發，歌川派的歌川廣重也創作了名作

〈諸國瀑布巡遊：木曾路深山阿彌陀瀑布〉／葛飾北齋／1832 年／東京國立博物館

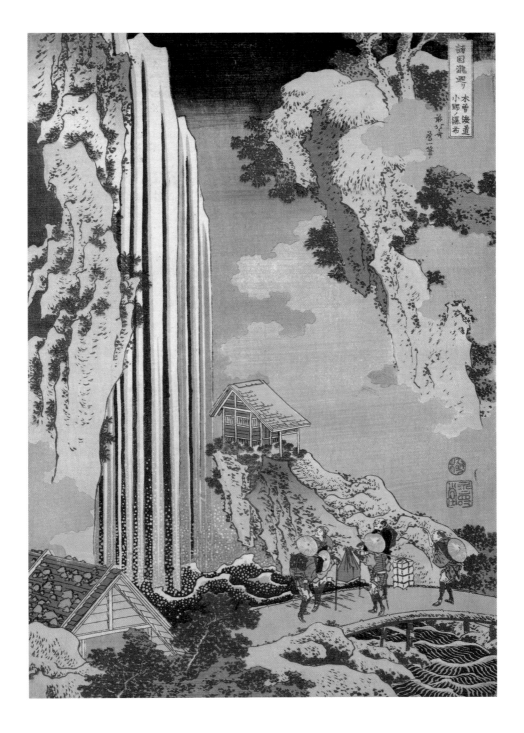

〈武陽金沢八勝夜景：雪月花之内月〉／歌川廣重／1857 年／日本山種美術館

《東海道五十三次》、《富士三十六景》。此二人確立了浮世繪中稱為「名所繪」的風景畫風格。自稱為「瘋畫家」的葛飾北齋（1760年—1849年）的藝術生涯漫長而多樣。他的作品特點是缺乏浮世繪常見的感性，更多的是專注於受西方藝術影響的形式主義。他的代表作品就是最負盛名的《富嶽三十六景》，這套作品裡有他最好的版畫作品〈神奈川衝浪裏〉。這幅畫同樣也是日本最著名的藝術作品之一。與前輩的作品相比，葛飾北齋的作品色彩大膽、平坦、抽象，他的主題不是娛樂區，而是工作中普通百姓的生活和環境。後來的歌川國芳等繪畫大師也跟隨他的步伐，在19世紀30年代開始進軍風景版畫領域，製作出具有大膽構圖和醒目效果的畫作。

由於受到美國東印度艦隊司令佩里將軍率領艦隊強行打破鎖國政策（此事件日本稱為「黑船來航」）的衝擊，許多人開始對西洋文化產生興趣，因此發軔於當時開港通商之一的橫濱的「橫濱繪」開始流行起來。另一方面，因為幕末至明治維新初期受社會動盪的影響，也出現了稱為「無殘繪（或寫做無慘繪）」的血腥怪誕風格。這種浮世繪中常有腥風血雨的場面，例如歌川國芳的門徒月岡芳年和落合芳幾所創作的《英名二十八眾句》。河鍋曉齋等正統狩野派畫師也開始創作浮世繪。而後師承河鍋曉齋的小林清親引入西畫式的無輪廓線筆法繪製風景畫，此畫風被稱為光線畫。歌川派的歌川芳藤則開始為兒童創作稱為玩具繪的浮世繪，頗受好評，因而被稱為「玩具芳藤」。但是由於西學東漸，照相技術傳入，浮世繪受到嚴峻的挑戰。雖然很多畫師以更精細的筆法繪製浮世繪，但大勢所趨，終究無法抗拒歷史的潮流。其中，月岡芳年以非常細膩的筆法和西洋畫風繪製了許多畫報

（錦繪新聞）、歷史畫、風俗畫，有「最後的浮世繪大師」之稱。他本人也鼓勵門徒多多學習各式畫風，因而產生了許多像鏑木清方等集插畫、傳統畫大成的畫師，得以讓浮世繪的技法和風格以不同形式在各類藝術中繼續傳承下去。

在浮世繪 300 年的藝術長河中，藝術成就最為顯著的是喜多川歌麿、葛飾北齋和歌川廣重，他們三人並稱「浮世繪三傑」。接下來就讓我們詳細瞭解一下這三位藝術巨匠。

浮世繪的興起

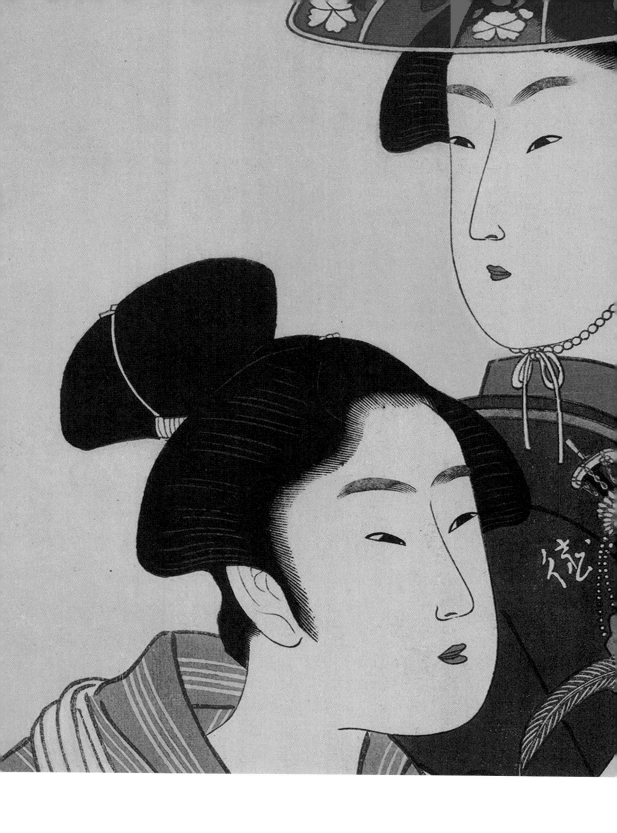

美人畫巨匠：

喜多川歌麿

〈美人與隨侍圖〉／喜多川歌麿／1780–1806 年／美國國會圖書館

美人畫又稱美人繪，是指以美女為題材的作品，
尤其專指東亞傳統繪畫。日本的美人畫可追溯至奈
良時代以美女為題材的畫作，平安時代也有不少描
繪美女的繪卷。而描繪民間美女的浮世繪美人畫興

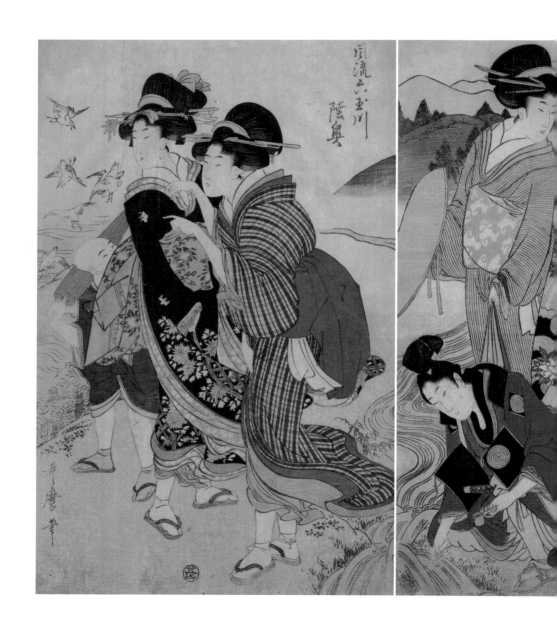

起於江戶時代，到了明治時代浮世繪開始衰落，而大正時代，畫家竹久夢二借鑒了西方油畫技法而創作，該種美人畫被廣泛流傳，稱作「夢二式美人」。

初期浮世繪的主要題材為美人繪和役者繪（歌

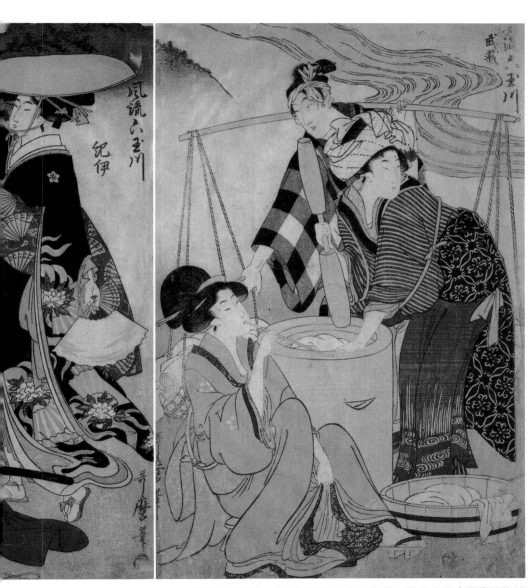

〈風流六玉川〉／喜多川歌麿／17世紀／紐約大都會藝術博物館

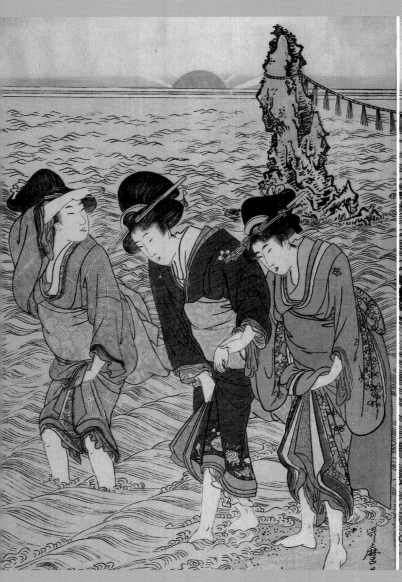
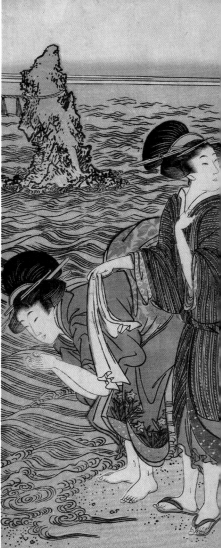

034

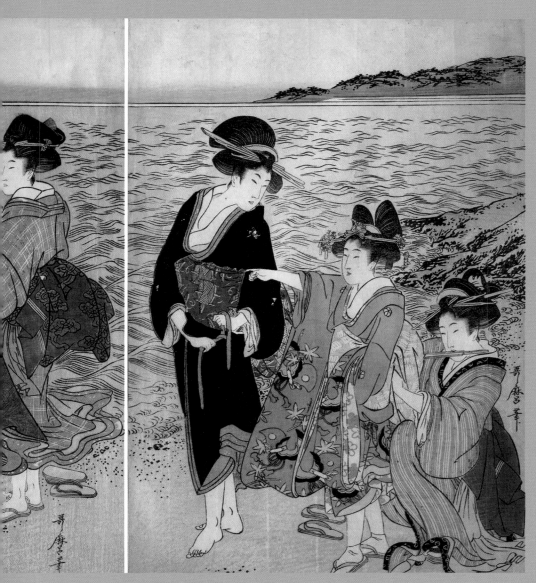

〈踏海〉／喜多川歌麿／17世紀／紐約大都會藝術博物館

舞伎人物畫），而美人繪所描繪的美人身分通常
為藝妓、遊女、町人女性等身分低下的女性，其
畫中的美人通常身著和服，且有著細緻小巧的眉
眼和嘴唇，面頰豐滿細緻。

　　在浮世繪尚為手繪及墨色單色木版畫印刷為
主的初期，由後世尊為「浮世繪之祖」的菱川師
宣所畫的美人畫是最早受到矚目的，如其代表作
〈回眸美人圖〉。到了十八世紀後半葉，浮世繪
發展進入錦繪（彩色印刷的木版畫）期，而此時
也為浮世繪發展的鼎盛時期，呈現百花齊放的盛
況，在美人畫領域，出現了歌川豐春（歌川派創
始人）、鳥居清長等著名畫家，其中鳥居清長除

〈青樓四季十二華形〉
／鳥居清長／ 17 世紀／
日本關西立命館大學

《繪本百鬼夜行》
局部／鳥山石燕／
1776 年出版

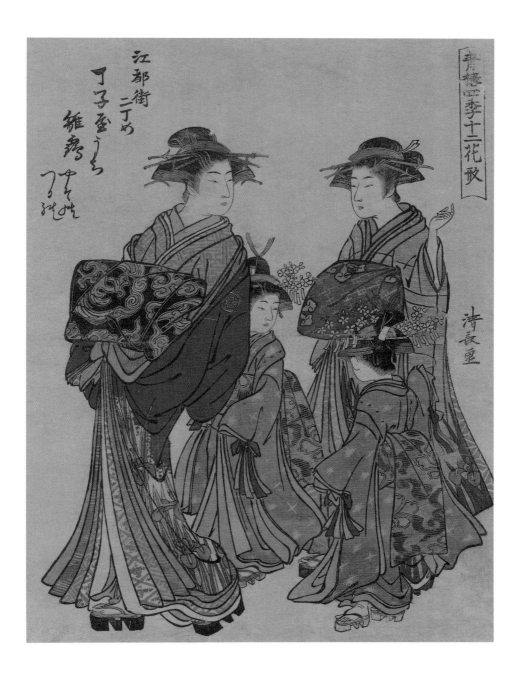

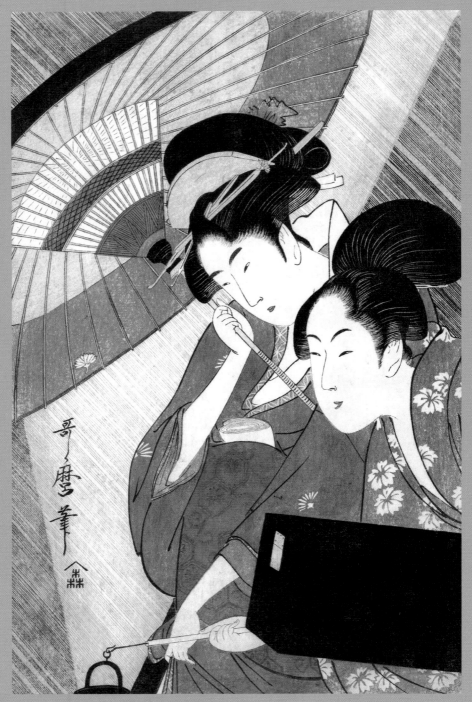

〈夜雨中藝妓和拿著三昧線盒的女人〉／喜多川歌麿／1797 年／紐約大都會藝術博物館

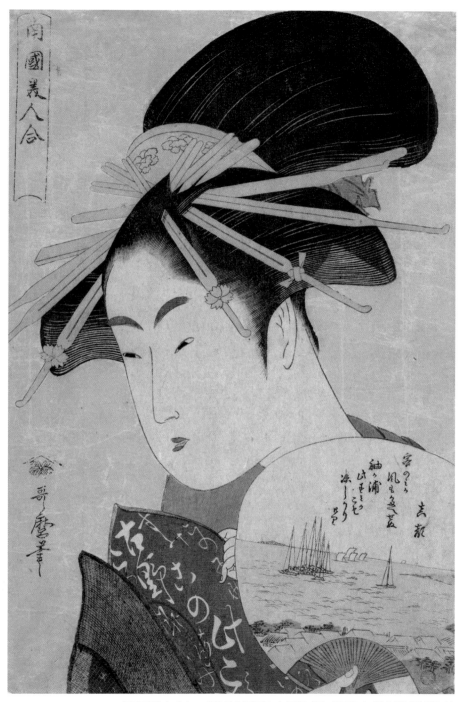

〈南國美人合〉／喜多川歌麿／1793 年／紐約大都會藝術博物館

了與鈴木春信、喜多川歌麿、溪齋英泉、歌川國貞、月岡芳年並稱「六大美人繪師」外，又與鈴木春信、喜多川歌麿、葛飾北齋、歌川廣重、東洲齋寫樂並列為「浮世繪六大家」。

在鳥居派的所有畫師中，鳥居清長的畫工最為出色。他擅長繪製美人繪，還獨創出一種技法表現女性輕薄而華麗的衣裳。而另一支浮世繪流派——鳥山派也擅畫美人繪。鳥山派的代表畫師鳥山石燕，早年師從狩野派畫師狩野周信，後來學成後按照自己的藝術風格創作浮世繪，名字慢慢被人所熟知。除美人繪外，鳥山石燕還描繪了大量鬼怪形象，並因此留名畫史。他創作的《畫圖百鬼夜行》、《繪事比肩》至今流傳於世。鳥山石燕的兒子名叫鳥山豐章，女兒叫鳥山紅龍。另有一種說法是，鳥山豐章就是大名鼎鼎的喜多川歌麿。

人們對於大首繪（有臉部特寫的半身胸像）的創始人喜多川歌麿的生活知之甚少。他在童年時代就受到父親鳥山石燕的指導。鳥山石燕對自己的兒子十分滿意，把他描述為聰明和敬業的藝術家。除了自己的父親，喜多川歌麿還向狩野派的一位畫師學習繪畫。兩種畫風的結合使他悟出了一種新的風格。1775 年，他為灑落本作品（江戶中期到後期產生的以遊樂為背景的通俗文學作品，寬政改革時以擾亂風俗為由被取締）《富士之妻鏡》繪製插圖，首次展露出不俗的畫技。這期間他也創作繪本、諷刺畫、詩插圖、單幅畫，

〈江戶寬政年間三美人〉／喜多川歌麿／1793 年／波士頓美術館

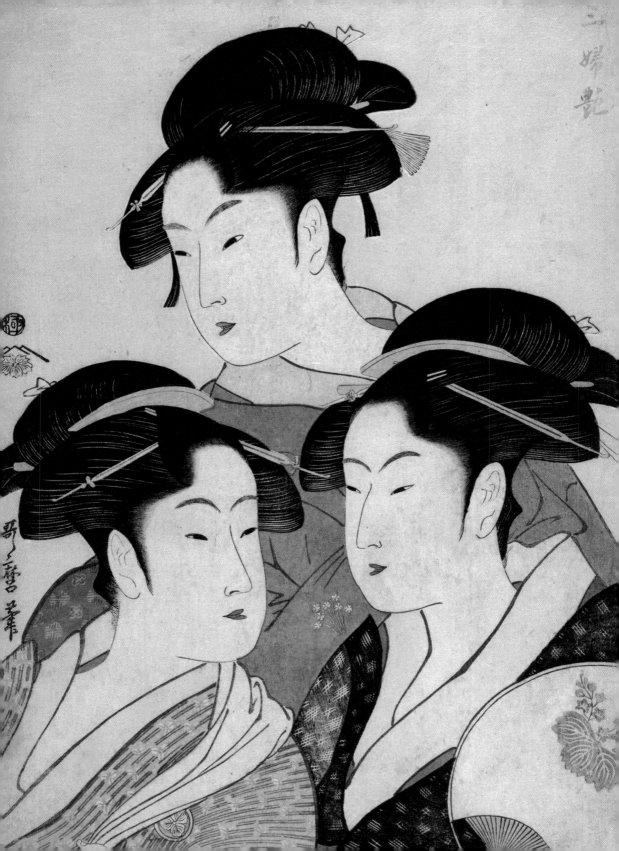

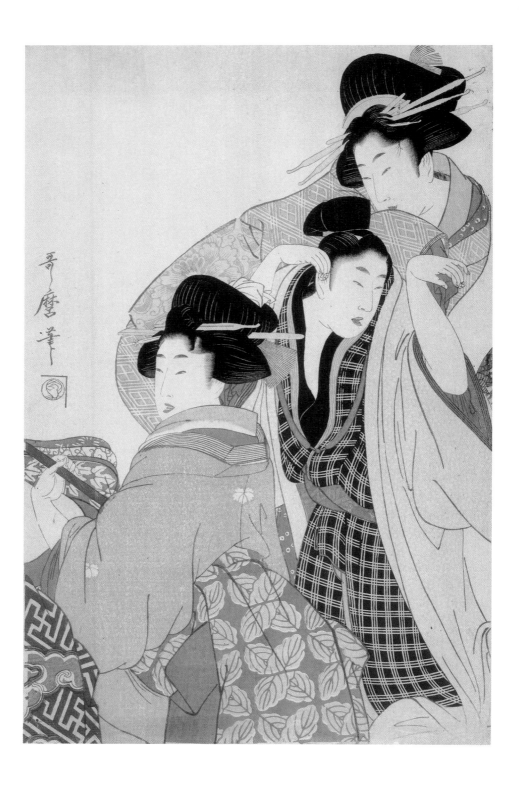

極致浮世繪

這些作品為他帶來很大的聲譽。

在喜多川歌麿有限的史料中我們得知，他是有家室的。儘管對他的妻子知之甚少，也沒有關於他們子女的記錄。然而喜多川歌麿的畫作描繪了許多柔和而親密的家庭場景，內容均是同一位婦女和孩子的溫馨畫面。

他的作品開始出現在 1770 年代，並在 1790 年代初以誇張、細長的美女肖像而聲名顯赫。他創作了 2000 多幅知名版畫，是為數不多享譽日本浮世繪藝術家之一。1804 年，喜多川歌麿把安土桃山時代的大名豐臣秀吉描繪成遊樂區的倡優，以此來諷刺他生活上的奢華。隨即，喜多川歌麿被捕，並處以 50 天刑罰，於兩年後去世。

喜多川歌麿思想獨立，不願意隨波逐流地跟風繪製演員肖像。在當時很多浮世繪畫師慣於借助演員的影響力來畫畫，打造自己的名氣。在喜多川歌麿看來，這是可恥的，他決心要以自己的方式創作浮世繪。喜多川歌麿全身心地投入到風俗畫和美人繪的創作中。他對處於社會底層的歌舞伎、大阪貧妓充滿同情，並且以纖細高雅的筆觸繪製了許多以頭部為主的美人畫，竭力探究女性內心深處的特有之美。喜多川歌麿的代表作品有〈江戶寬政年間三美人〉——中間是富本豐雛，右為阿北，左為阿久；豐雛是花街吉原藝妓，阿北與阿久是淺草觀音堂隨身門下茶室的姑娘。

〈侍客圖〉／喜多川歌麿／17 世紀／波士頓美術館

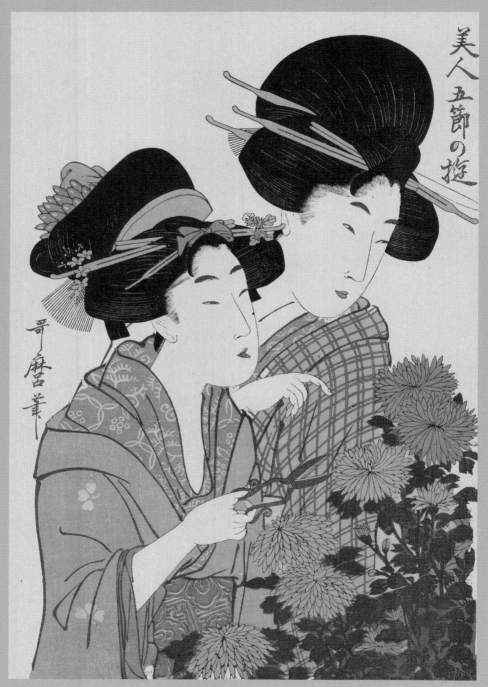

〈美人五節游〉／喜多川歌麿／1890-1940 年／美國國會圖書館

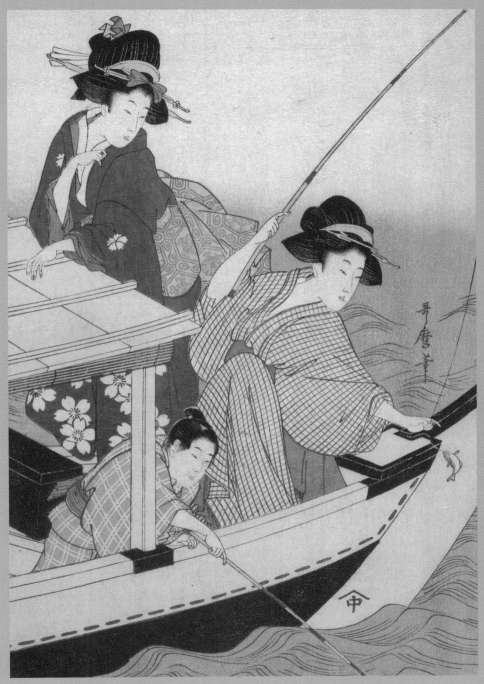

〈海釣圖〉／喜多川歌麿／ 18 世紀／紐約修道院博物館

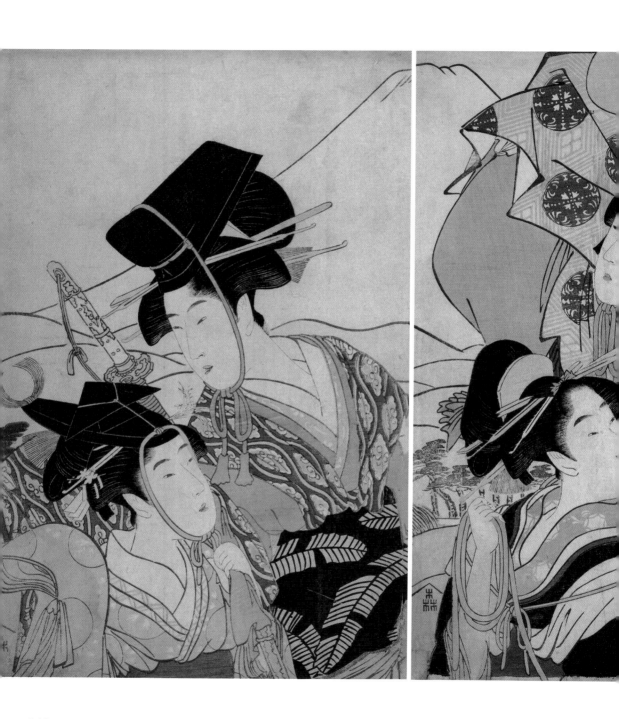

046

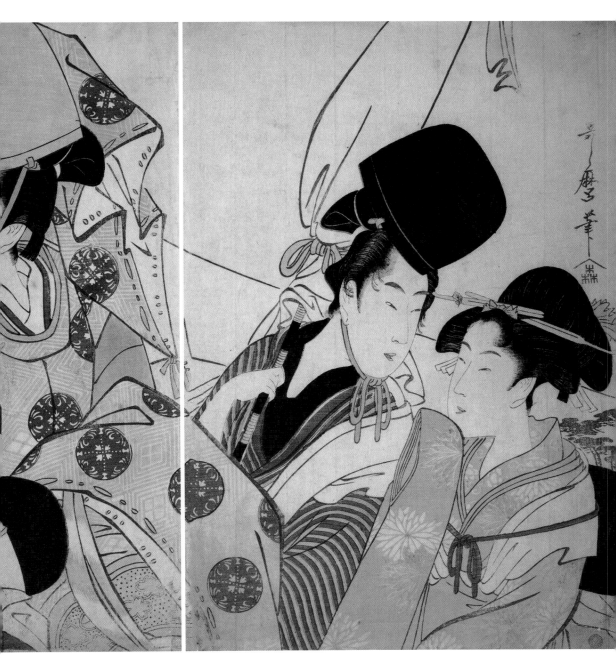

〈出行圖〉／喜多川歌麿／1797–1798 年／倫敦大英博物館

據資料記載，喜多川歌麿最早的畫作是 1770 年時，與其他徒弟一起參與繪製鳥山石燕的俳書《千代之春》時所留下的作品。這時的作品雖然還不夠成熟，卻已經初步顯露出一位優秀畫家的靈氣與才華。高明的畫藝當然需要伯樂來賞識。一位名叫蔦屋重三郎的出版商發現了喜多川歌麿在版畫創作方面的才華，並支援他出版了大量作品。同時為了給喜多川歌麿在業內增加曝光機會，雄心勃勃的蔦屋重三郎在 1782 年秋季舉行了一場邀請藝術家參加的豪華宴會，其名單包括：北尾重政、勝川春章以及作家大田南畝。在宴會上，喜多川歌麿向大家介紹了自己，還為大家分發了特製的浮世繪作品，並在上面印有每個客人的名字。在蔦屋重三郎的幫助下，喜多川歌麿經常參與詩人聚會，並受到文化運動思潮的啟發。

喜多川歌麿為蔦屋重三郎創作的第一部作品是 1783 年的出版物，這是一本與自己的朋友合作創作的黃表紙圖畫書（以詼諧的筆調描寫遊所與當世風俗等內容的成人化讀物）。約 1783 年的某個時候，他與蔦屋重三郎住在一起。據估計他們一起住了大約五年。他已經成為蔦屋重三郎公司的首席藝術家。約於 1791 年，喜多川歌麿放棄了為書本設計版畫的工作，專注於製作半身女性的單幅肖像，而不是其他浮世繪藝術家喜歡的團體中的女性作品。

1790 年幕府的法律要求印刷品必須帶有審查員的批准印章才能出售。在接下來的幾十年中，審查

〈風雪燈行〉／喜多川歌麿／18 世紀／美國華盛頓亞瑟‧M‧賽克勒美術館

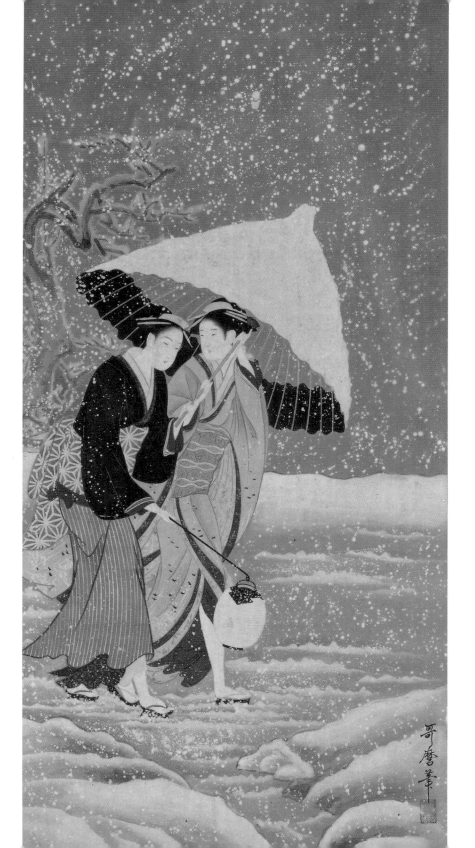

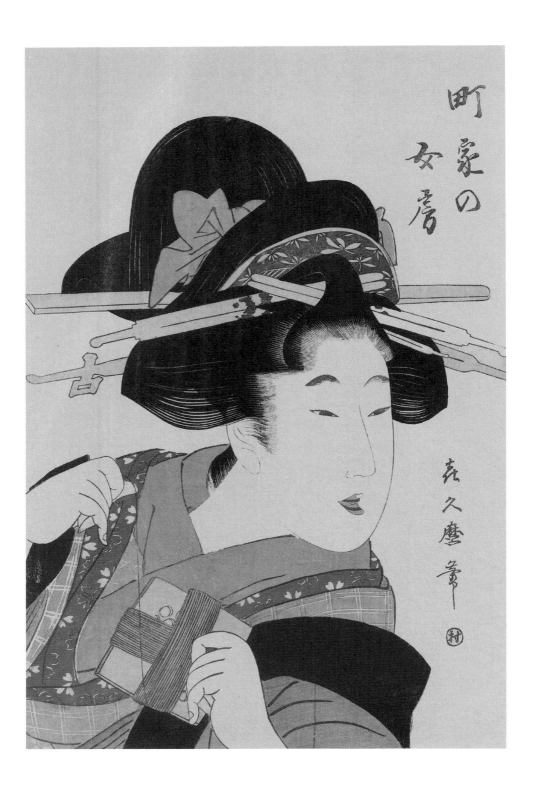

町家の女房

喜久麿筆

極致浮世繪

制度的嚴格程度有所提高，違反者將受到嚴厲的懲罰。從 1799 年起，甚至初稿也需要批准。1801 年，歌川豐國等一群歌川學校「違法者」的作品被政府封殺。1804 年，喜多川歌麿因一系列武士的版畫而陷入法律麻煩，因為當時禁止描繪武士。

　　喜多川歌麿的生平故事很少被流傳下來。因此後世對他作為藝術家的發展分析主要取決於他的作品本身。雖然他在創作花鳥魚蟲、風情畫和書籍插圖上均有不俗的表現，但最被人稱道的還是美人繪。在他的職業生涯中共創作了 2000 多幅版畫，其中包括 120 多種美人繪題材。他還創作了許多插圖書籍，有 30 餘本，包括《婦女人相十品》、《美人選》、《古典詩歌的偉大愛情主題》（有時被稱為《戀愛中的女人》），他的作品至少出現在 60 家出版商中。

　　喜多川歌麿創立了喜多川畫派，門下弟子有成就者甚多。喜多川菊麿就是他眾多弟子中最優秀的一個，一直為通俗小說繪製插圖。雖然他在描繪人物的神態和美感方面與老師相差甚遠，但畫風卻與之酷似。除了喜多川菊麿之外，喜多川派還有喜多川藤麿、喜多川蕙麿、喜多川式麿、喜多川千代女（女畫師）等優秀的浮世繪畫師。

　　喜多川歌麿的作品於 19 世紀中葉傳到歐洲，在歐洲非常流行，在法國享有盛譽。他影響了歐洲印象派畫家，尤其是他對局部肖像的表現，以及對光線的模仿和陰影的強調。當時一些歐洲藝術家提到的「日本影響力」通常是指喜多川歌麿的作品。

〈町家的女房〉／喜多川歌麿／18 世紀／美國國會圖書館

在所有浮世繪中，喜多川歌麿畫的美人畫通
常被認為是最美、最令人迷戀的。他成功地捕捉
了性格的微妙，以及各個年齡段和不同環境中的
女性的短暫情緒。此後，他的聲譽一直保持不變，
被公認為是有史以來最出色的六位浮世繪藝術家
之一。法國藝術評論家艾德蒙·德·古古特於
1891 年在日本藝術品交易商的說明下出版了《喜
多川歌麿》，這被認為是有關喜多川歌麿的第一
部專著。

〈婦女人相十品〉／喜多川歌麿／1791–1792 年／紐約大都會藝術博物館

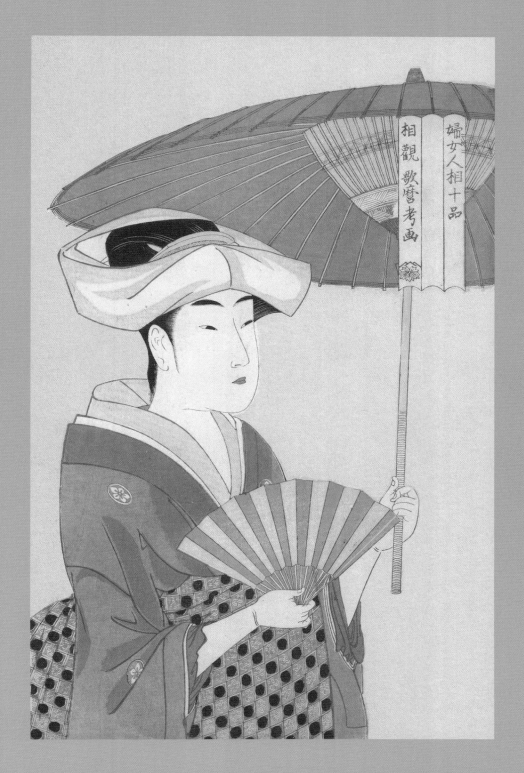

相觀 歌麿考画

婦女人相十品

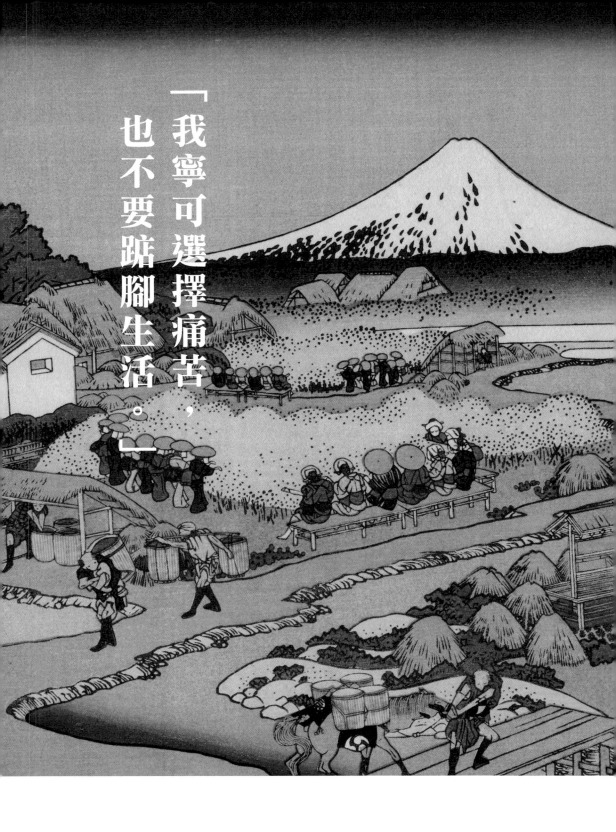

「我寧可選擇痛苦，
也不要踮腳生活。」

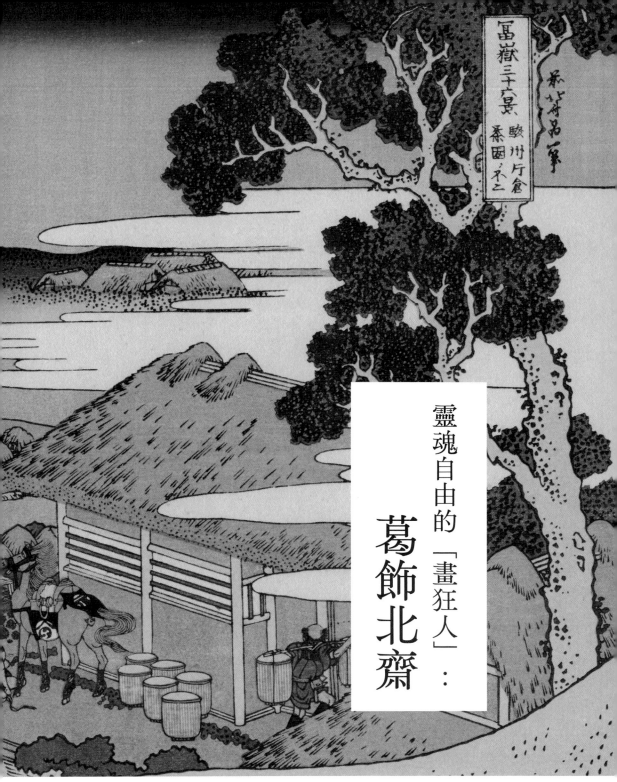

靈魂自由的「畫狂人」：**葛飾北齋**

《富嶽三十六景：駿州片倉茶園之不二》／葛飾北齋／1830─1832 年／紐約大都會藝術博物館

1760 年，葛飾北齋生於武藏國葛飾郡本所割下水一貧農家庭。他姓川村氏，幼時名字叫太郎，後稱鐵藏，通稱中島八右衛門。1764 年，他成為幕府御用磨鏡師中島伊勢的養子，但中島伊勢後來令其親生兒子繼承家業，不久葛飾北齋因此離開。之後，他陸續在租書店工作，以四處奔走送書為業，同時也做過木版雕刻師的學徒，對繪畫藝術產生了興趣。後來他回到了原來的家族。1778 年，他在浮

🔽 〈北齋肖像〉葛飾北齋

世繪大師勝川春章門下學習，自稱勝川春朗或勝春朗，學藝過程中共學習了狩野派唐繪、名所繪以及役者繪等。葛飾北齋受勝川春章的藝術影響很大。在這段時期，他的歌舞伎藝人肖像明顯呈現出勝川派的藝術風格，包括姿勢體態、面目表情、非刻意安排的自然布景。同時，鳥居清長和歌川豐春新穎開闊的藝術理念也深深影響著葛飾北齋。

　　葛飾北齋在 19 歲時開始發表作品，他的役者繪作品《瀨川菊之丞》在 1779 年正式出版。安永九年（1800 年），21 歲的葛飾北齋為黃表紙作品《一生德衛三乃傳》繪製了插圖，這是他第一次為通俗文學繪製插圖。之後他在很長一段時間為黃表紙作品等通俗故事繪製了大量插圖：1781 年，他創作了《有難通一字》，署名和齋；次年又接連創作了《鎌倉通臣傳》。同時在這一時期，葛飾北齋又拜在狩野融川的門下學習繪畫，繼而被昔日的老師勝川春章除名。幕府將軍委派他到日光神社工作，期間因為批評老師的作品而再次被逐出師門。大約 1786 年，他以群馬亭為筆名創作了《我家樂之鎌倉山》；次年又模仿菱川師宣的風格創作了一系列作品，稱自己為菱川宗理。葛飾北齋在此之後又專門學習了土佐派的畫法，同時對中國畫和歐洲畫均有涉獵。大約在 1794 年—1804 年的時候，他使用筆名時太郎可候。從 1805 年開始，他正式號「葛飾北齋」。北齋一生改號頻繁多達 30 回，使用過的號還有「可候」、「辰齋」、「辰政」、「百琳」、「畫狂人」、「雷斗」、「戴斗」、「不染居」、「為一」、「九蜃」、「雷震」、「畫狂老人」、「天狗堂熱鐵」、「鏡裏庵梅年」、「月癡老人」、「三浦屋八右衛門」、「百姓八右衛門」、「土持仁三郎」、「魚佛」、「穿山甲」等。

據說葛飾北齋被勝川春章逐出師門後，沒人買他的作品，生活非常貧困。一次偶然機會他在街上遇見了老師勝川春章和師母，感到無地自容。就在那時，他在一面紅色旗子上畫的一幅鍾馗像賣了點錢，而且這幅畫會在五月五日兒童節上展出。這給了葛飾北齋莫大的激勵，他決心要做一名真正的畫師。他去柳島的北辰神社虔誠地祈禱，希望自己可以成為出色的畫家。「雷斗」、「雷震」等筆名均與這座神社有關。據記載，葛飾北齋在趕往神社的途中下了一場大雨。天空中雷聲陣陣，他認為這是個好兆頭，相信這預示著自己的名聲會像雷聲一樣響徹四方，因此起筆名雷斗和雷震。

1780 末期，葛飾北齋從一位荷蘭船長和一名荷蘭醫生那裡收到四幅畫作的訂單。當畫作完成後，醫生卻只肯付一半的錢，理由是自己的財產少於船長。葛飾北齋拒絕了醫生的要求，乾脆不賣給他。回家後，他的妻子勸他接受半價的要求，因為他們正缺錢，北齋斷然拒絕，說：「不能讓外國人認為日本人好糊弄。」他又說：「我寧可選擇痛苦，也不要踮腳生活。」從這些話語可以看出，葛飾北齋有著脾氣剛硬的性格。在他一生當中，從不理睬那些批評的聲音，始終堅持自己的想法。即使在聲名鵲起的時候，他依然過著拮据的生活。

據說幕府將軍德川家齊在聽說葛飾北齋的畫技高超後，便命令他與著名畫師古文晁當著自己的面在淺草庵比試繪畫技藝。即使在這樣的場合，葛飾北齋依然會給這位尊貴的觀眾帶來驚喜。他將掃帚浸入深藍色的墨汁中，趴在地上，在巨大的畫紙上

靈魂自由的「畫狂人」：葛飾北齋

🔙〈男女共賞櫻花的風景〉／葛飾北齋

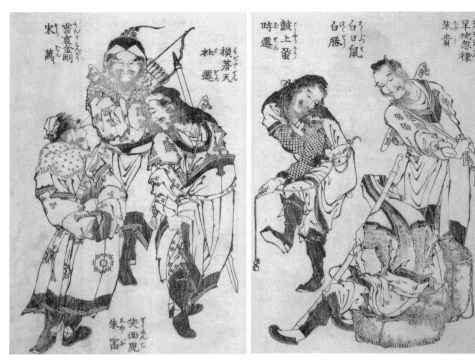

黃表紙作品〈新編水滸畫傳〉節選／葛飾北齋／1805 年出版

描繪翻滾的波浪，將一隻母雞（提前裝在籠子裡帶來）的爪子塗上紅墨汁，讓它在紙上跑。雞爪印瞬間變成秋天的紅楓葉。深秋染滿紅楓葉的龍田河風景畫就以這樣一種有趣的方式創作完成了。德川家齊看罷，非常賞識葛飾北齋，並讚歎他的藝術修養之高。

為了配合當時日本內地旅遊業的發展，也因為個人對富士山的情有獨鍾，葛飾北齋決定創作一系列風景畫作品。富士山是日本的國家象徵，也是美的象徵。它是日本三名山之一，在古代文獻中亦被稱為「不二」、「不盡」或是「富慈」，也經常被稱作「芙蓉峰」或「富嶽」。自古以來，這座山的名字就經常在日本的傳統詩歌「和歌」中出現。

1826 年，葛飾北齋以富士山不同角度的樣貌為藍本，創作了系列風景畫《富嶽三十六景》。《富嶽三十六景》共 46 幅，當初北齋計畫按照題名只畫36 幅，但後來因廣受歡迎，又加畫了 10 幅。其中，描繪了富士山雄美壯觀的作品〈凱風快晴〉和〈山下白雨〉等都廣為人知，這兩幅畫也被人親切地稱為「赤富士」與「黑富士」。

　　「赤富士」指的是夏天沒有雪跡覆蓋的富士山，清晨呈被太陽曬紅的顏色。這一景象主要發生於晚夏至初秋之間，日本民間將其視為一種吉兆。〈凱風快晴〉的作畫視點是在甲斐國或者駿河國，和〈山下白雨〉一樣，畫面最下方是富士山的樹海，背景是藍天白雲，富士山頂還有殘留的雪溪，而紅色和黑色的富士山頂都一樣引人注目。就紅色的富士山而言，儘管它可能描繪的是夏末早晨的赤富士，但有研究表明沒有任何可靠資訊能證明畫中的景象發生於早晨。「凱風」一詞取自《詩經》，意思是夏天吹拂的輕柔南風。在葛飾北齋之前，日本畫家野呂介石畫過一幅〈紅玉芙蓉峰圖〉，〈凱風快晴〉可能是受其影響。〈凱風快晴〉其實還存在其他版本，最早的版本顏色較為暗淡，山頂也並不是紅色的。作為大批印刷的木版畫，大英博物館、紐約大都會藝術博物館等世界各地的博物館都收藏有〈凱風快晴〉。

　　另一幅名作〈神奈川沖浪裏〉是世界上曝光率最高的浮世繪之一。荷蘭畫家梵谷對此畫非常讚賞，其名作〈星夜〉被認為受到了此畫的啟發；印象派法國作曲家克勞德・德布西亦受到此畫啟發而創作了交響樂〈大海〉。同時，〈神奈川衝浪裏〉中的三角大浪也成為許多後世創作戲仿的名畫面之

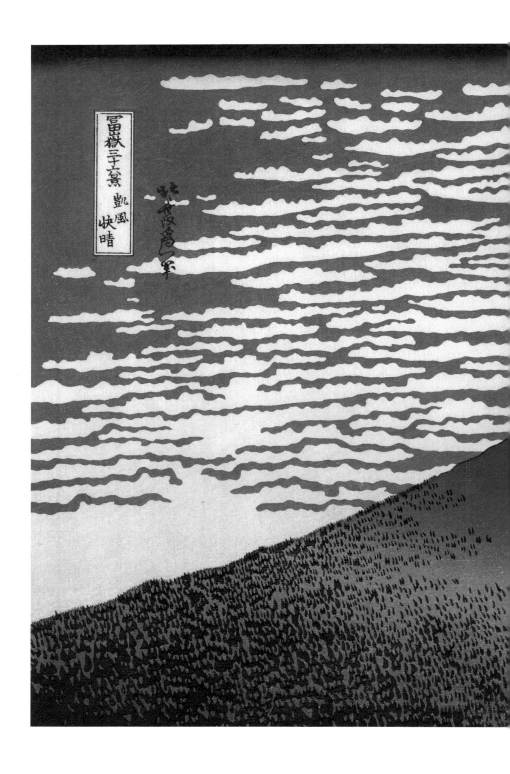

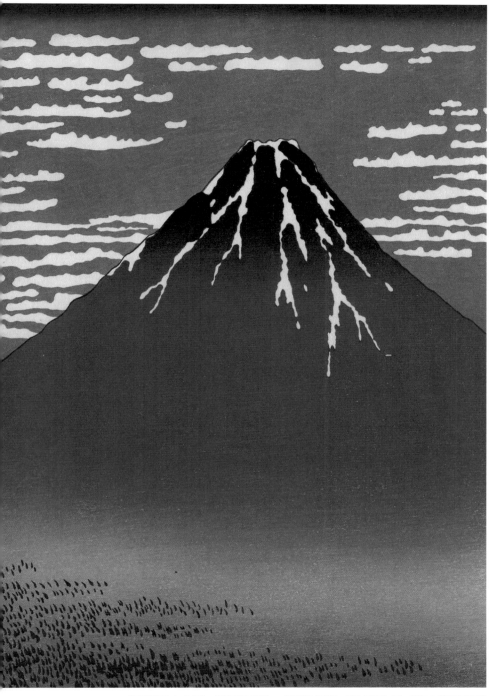

《富嶽三十六景：凱風快晴》／葛飾北齋／約 1830 年／波士頓美術館

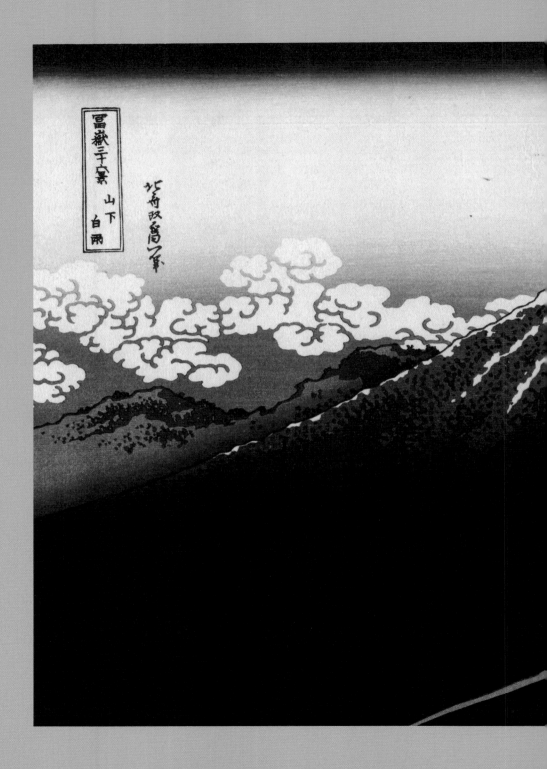

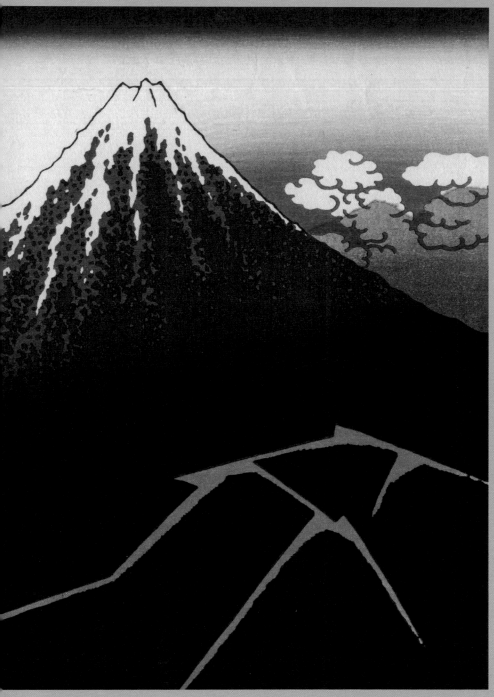

《富嶽三十六景：山下白雨》／葛飾北齋／約 1830 年／東京富士美術館

一。畫中描述巨浪威脅神奈川沖（神奈川外海）的
船隻，與該系列的其他作品一樣，以富士山為背景。
畫中描繪的是驚濤巨浪掀捲著漁船，船工們為了生
存而努力抗爭的情景。漁船上有 8 名抱緊船槳的划
船手，在船頭還能看到 2 名以上的乘客，人們僵直
在船中，和運動的浪形成對比。海浪上空的積雨雲
讓人以為現在應該有暴風雨，然而畫中卻並沒有下
雨。〈神奈川沖浪裏〉高 25.7 公分，寬 37.9 公分，
是一幅大畫幅橫繪畫作。畫面左上角的落款寫著畫
的標題和署名。長方形的框裡寫的標題是「富嶽
三十六景 神奈川沖浪裏」。它左邊的署名是「北齋
改為一筆」，直接把「北齋」改號為「為一」。富
嶽三十六景中，除了「北齋改為一筆」之外，他還
用過「前北齋為一筆」以及「北齋為一筆」的署名。

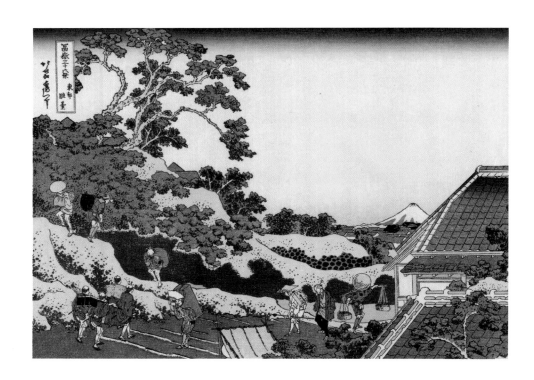

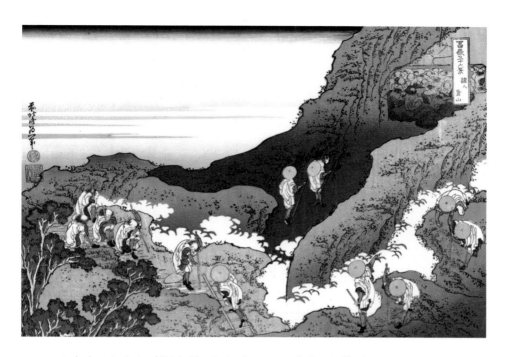

〈東都駿台〉描述的駿台在江戶時代以幕府將軍的豪宅而聞名。那時，幕府的住宅在這一區域排成一列，這個地方為北齋的創作提供了難得的視角，觀看畫作時視線可以自然地到達天空占據的畫面中心，呈現了從豪宅屋頂看到富士山的景象——白雪皚皚的山峰，富士山從將軍的屋頂上升起。而平鋪的屋頂右下方的景觀，用一種具有季節性感覺的方式進行描述，經常用於描繪夏季的綠色，進一步增強了富士山的雪白形象。旅行者和行人則沿著繁忙的道路行走，一個挑著貨物的商人，一個朝聖者，一個帶有隨從的武士，一個在前額上遮擋著扇子的人也被描繪出來。

⬆
《富嶽三十六景：諸人登山》／葛飾北齋／約 1830 年／東京富士美術館

⬅
《富嶽三十六景：東都駿台》／葛飾北齋／約 1830 年／東京富士美術館

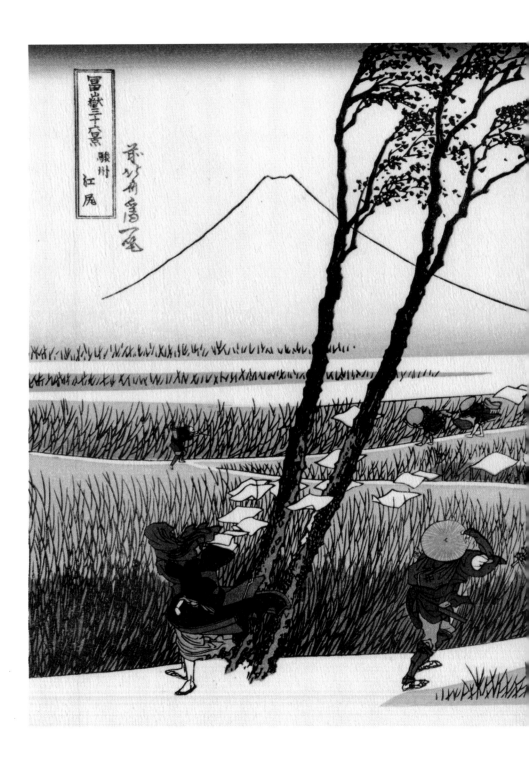

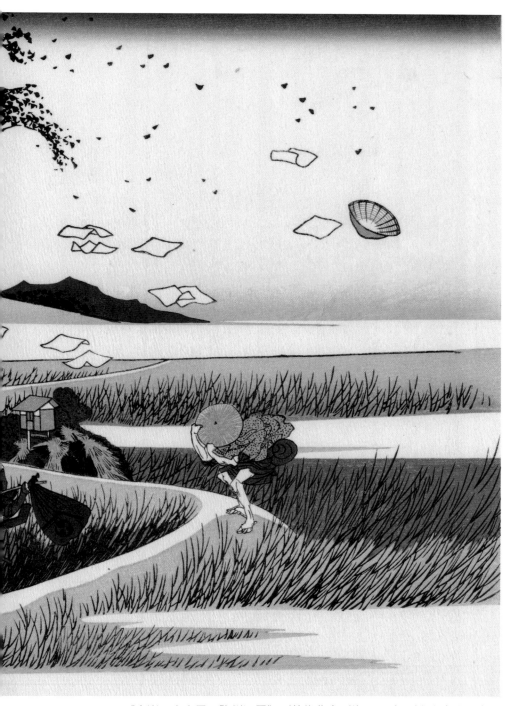

《富嶽三十六景：駿州江尻》／葛飾北齋／約 1830 年／東京富士美術館

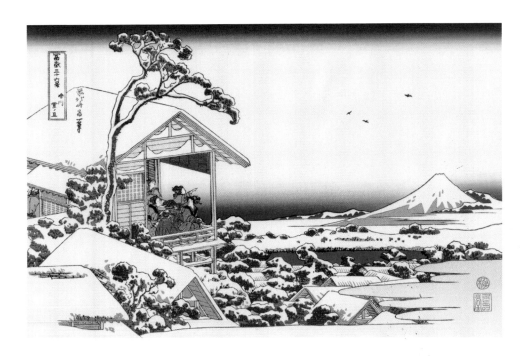

　《富嶽三十六景》中的〈礫川雪之旦〉描繪了
一個雪後的景象。在半夜降雪後的早晨，人們從二
樓的開放式陽臺欣賞雪景和富士山，富士山從雪域
風光中脫穎而出，顧客聚集在餐廳的視窗，享受優
雅的富士山觀賞派對；女服務員帶來大盤的食物：
一名女子手指三隻鳥盤旋的空曠天空。與歌川廣重
相比，葛飾北齋的畫中並沒有顯示出太多的雪，他
喜歡用日本的皮紙原色來顯示雪色。明亮的藍色天
空與雪白的日本皮紙對比，營造出清新的空氣感。

　〈武州千住〉（見右頁圖）描繪的是荒川河和綾
瀨河相遇的地方，在這裡可以看到富士山，這個地方
通常被稱為武州千住。北齋用前面的水閘來突出富士

⬆
《富嶽三十六景：礫川雪之旦》／葛飾北齋／約 1830 年／東京富士美術館
➡
《富嶽三十六景：武州千住》／葛飾北齋／約 1830 年／東京富士美術館

極致浮世繪

山的美麗，通常他更喜歡使用幾何構圖，塑造出水閘柱子的直線和富士山形狀的對比。該畫描繪了田園詩般的畫面，兩名漁民坐在運河邊釣魚，臉部都沒有被畫出，而是朝著富士山的方向；一位旅行者一邊回頭望著富士山，一邊帶著他疲憊的馬慢慢前進。有趣的是，馬背形狀與富士山相似。如果你仔細觀察，那匹馬的韁繩就與草相連，與富士山形成呼應的形狀。

　　這個系列的另一幅〈常州牛堀〉（見第 72-73 頁圖）描繪的是現在的茨城縣潮來市，與霞浦湖相接的地方。作為能眺望富士山景色之地被大眾熟知。北齋將浮在霞浦湖上的苫船，在近景中大幅描繪出來，以藍色為基調，表現出冬天早晨的寒冷。富士山在遠處冉冉升起。北齋同時描繪了大自然的嚴酷和人們的生活，對人們在船上的生活可窺見一斑，那裡的生活風景也成了富士山的一景。

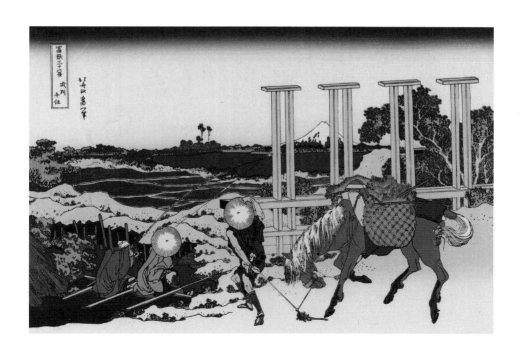

《富嶽三十六景：常州牛堀》／葛飾北齋／約 1830 年／東京富士美術館

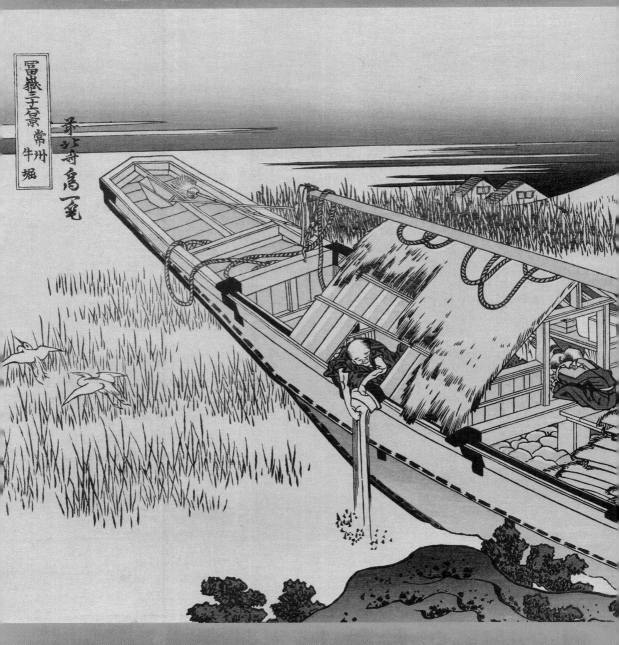

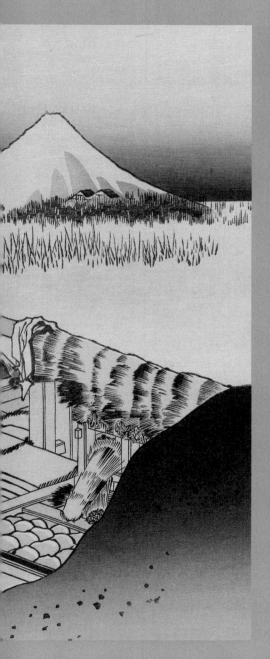

一條巨大的船突出在沼澤水域，一個男人從船的一側窗戶中探出身子將鍋中的淘米水倒入河中，水聲嚇著了兩隻正在飛行的白鷺。

另一個人坐在通往船艙的門口；船的貨艙裝滿了精心堆放的貨物，右邊的貨架上鋪著蘆葦墊。

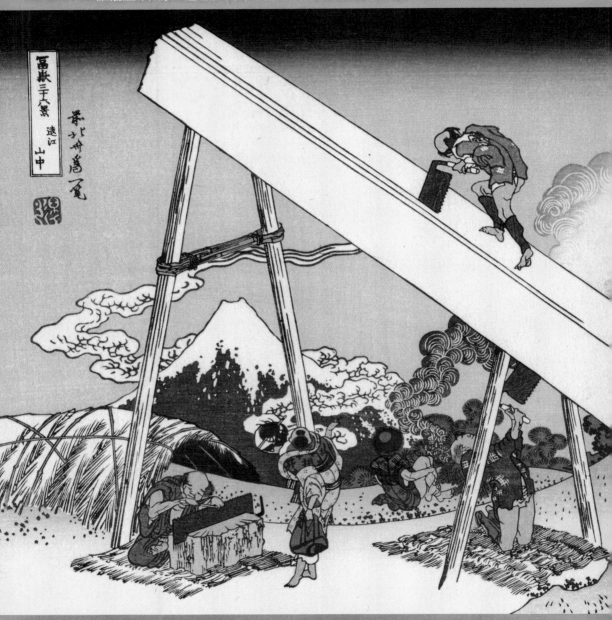

在畫面中間，一個工匠拿著鋸正在
切割一塊巨大的木板，好像他在比
真正的富士山更高的地方工作，而
這個人心無旁騖地拉著鋸子。

在左邊，另一個男人正在打磨鋸片
的鋸齒。而一個背著孩子的女人則
朝著向上滾動的煙霧示意。雲層圍
繞著山頂形成漩渦。

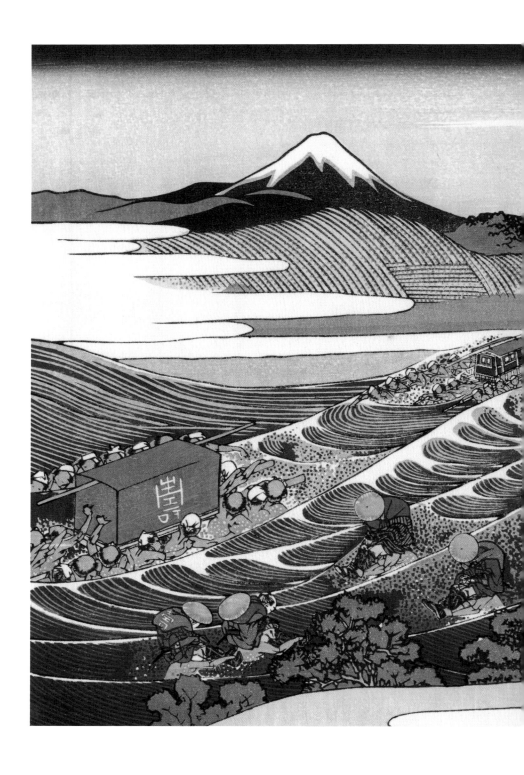

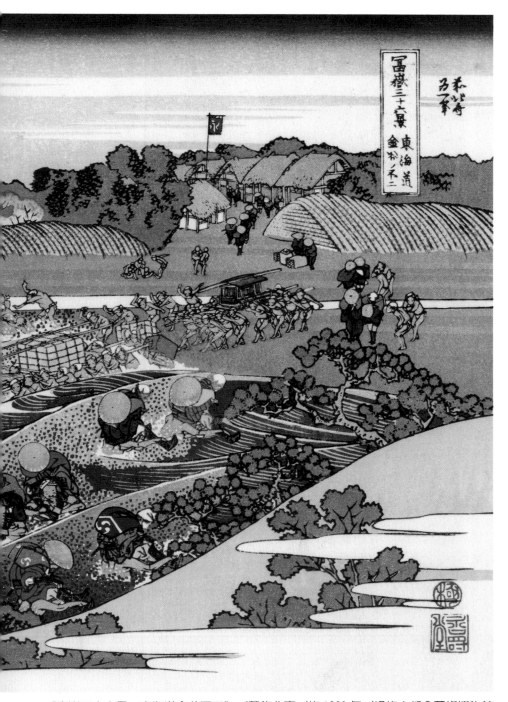

《富嶽三十六景：東海道金谷不二》／葛飾北齋／約 1830 年／紐約大都會藝術博物館

〈遠江山中〉（見第 74-75 頁圖）描繪了
伐木工人在遠江山區工作的場景。北齋從巨大
木材的上方畫了一把大鋸，支架是三角形，支
架和木材的組合形狀也是三角形，從支架下方
看到的富士山也是三角形。不尋常的幾何構圖
是這幅作品的主要特徵。然而，為了讓畫面構
圖的穩定效果看起來不呆板，畫家用滾滾濃煙
營造戲劇效果。煙霧起到了豐富畫面的作用，
對立加深了畫面的空間。當兩名男子看到木頭
時，一塊巨大的木材被撐起。

　　葛飾北齋熱愛祖國，熱愛生活，熱愛大自
然，傳說他一生遷居了 93 次，有著豐富的生活
經歷，所以他的繪畫天地非常廣闊，題材十分
豐富，花鳥蟲魚、山水人物無所不畫，尤其擅

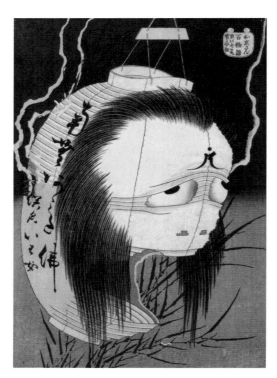

〈百物語 1〉／葛飾北齋／
約 1814 年出版

《富嶽三十六景：甲州石班澤》／
葛飾北齋／約 1830 年／
紐約大都會藝術博物館

《富嶽三十六景：相州江之島》／
葛飾北齋／約 1830 年／
東京富士美術館

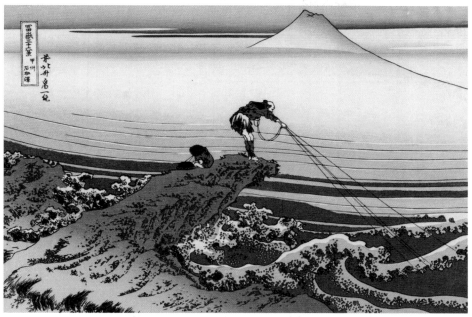

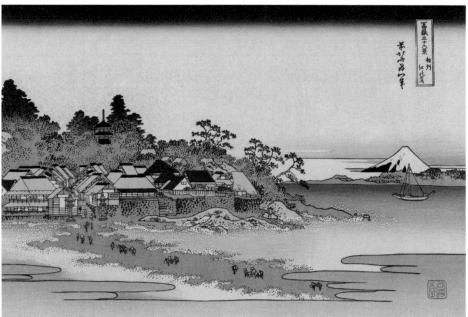

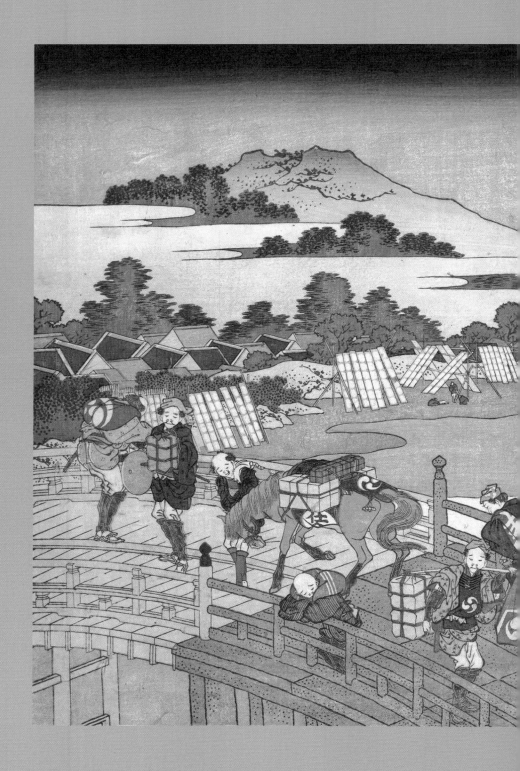

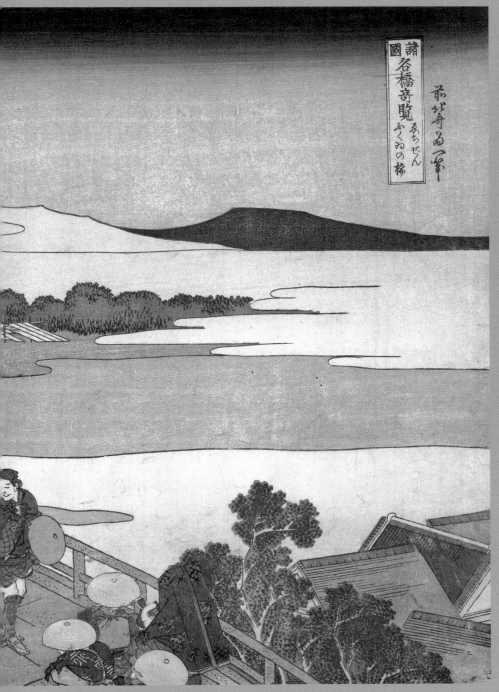

〈諸國名橋奇覽之三〉／葛飾北齋／1834-1835 年

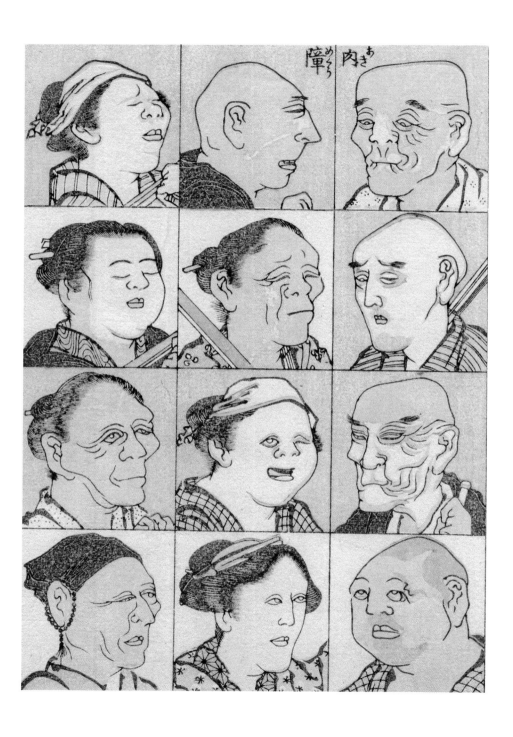

障
肉

極致浮世繪

《北齋漫畫：人像》／葛飾北齋／1814 年出版

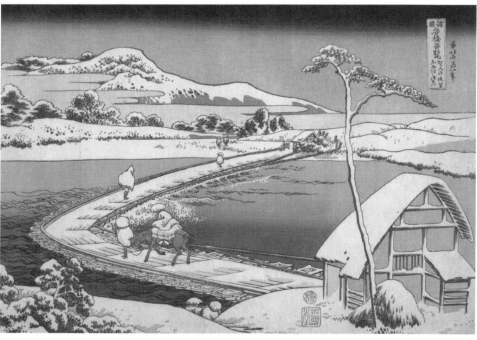

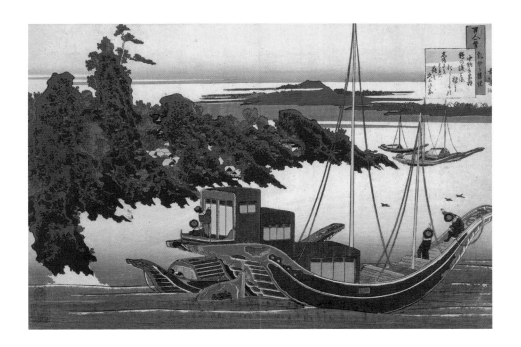

長描繪日本秀麗的山川景色和人民的勞動生活與愛好。他既善工筆，又善寫意。

　　作為學習繪畫的典範教材，在當時大受好評的《北齋漫畫》也同樣是葛飾北齋的代表作，全書 15 篇，約 4000 幅圖，彩色折繪本，由三種顏色（黑色、灰色、肉色）印刷。1814 年，葛飾北齋 54 歲（筆名「戴斗」）時《北齋漫畫》首版，書中包含市井百態、山水鳥獸、神佛妖怪等。《北齋漫畫》是名古屋永樂星和江戶丸屋兩大出版社合作的產物，這使得葛飾北齋的名聲傳播到了江戶之外的區域。除

⬆
《百人一首：緣說中納言家持》／葛飾北齋／1859 年／波士頓美術館

⬅
《北齋漫畫：麥收》／葛飾北齋／1814 年出版

⬅
《諸國名橋奇覽之九》／葛飾北齋／約 1830 年／東京富士美術館

了《北齋漫畫》，葛飾北齋用「戴斗」做筆名的時期還創作了《北齋三體畫譜》、《畫本早引》、《秀畫一覽》、《北齋寫真畫譜》等作品。

葛飾北齋靈活地運用從勝川春章處學來的以工筆細緻地描繪人物的技巧，以及從俵屋宗理處學來的重彩渲染花草等自然景物的功力。但葛飾北齋並不局限於此，並且不斷吸收中國畫和歐洲畫的藝術長處，使自己的繪畫表現手法多樣化，或以工帶寫，或以寫帶工，或淡墨淡彩清新雋永，或濃彩色染渾厚有力，顯示了他獨特的藝術才能。葛飾北齋鍾情於象徵日本的富士山，他不僅刻畫山石的各種姿態，而且描繪與富士山有關的許多社會世態。

2000 年，美國雜誌《生活》把葛飾北齋列入「百位世界千禧名人」，讚揚他一生都在力求進步，想辦法讓自己的畫更加完美的精神。雖然一生中作了無數的名畫，名聲響亮，葛飾北齋卻是一個謙卑踏實的人。在他 74 歲那年，葛飾北齋惋惜自己缺乏繪畫天賦。在《富嶽百景‧初編》裡，他說：「說實在的，我 70 歲之前所畫過的東西都不怎麼樣，也不值得一提。我想，我還得繼續努力，才能在 100 歲的時候畫出一些比較了不起的東西。」遺憾的是，葛飾北齋沒活過百歲。臨死前，他感嘆地說：「我多麼希望自己還能再多活五年，這樣子我才有時間嘗試成為一個真正的畫家。」葛飾北齋卒於 88 歲高齡，畢生留下的作品據推定約 35000 幅。

➋ 《百人一首：柿本人麻呂》／葛飾北齋／1859 年／波士頓美術館

➋ 《百人一首：伊勢》／葛飾北齋／1859 年／波士頓美術館

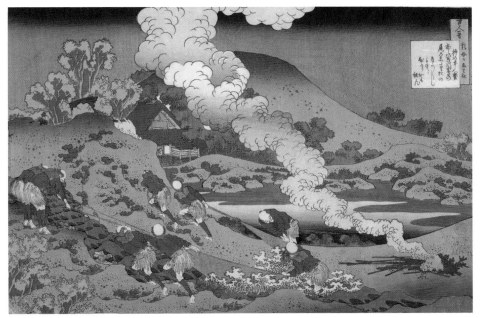

靈魂自由的「畫狂人」：葛飾北齋

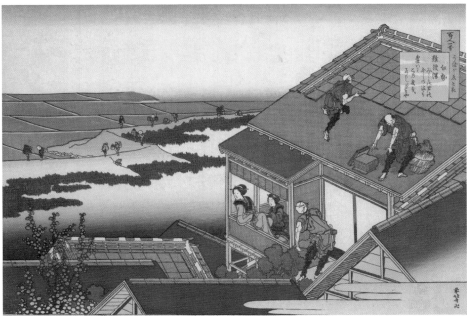

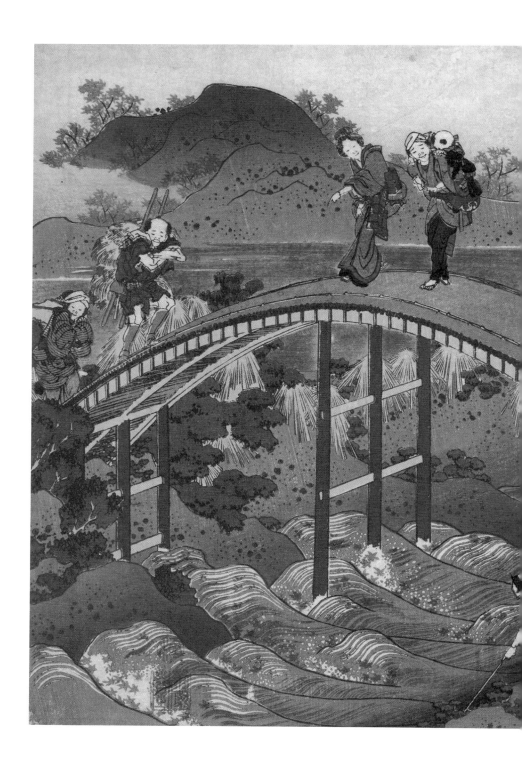

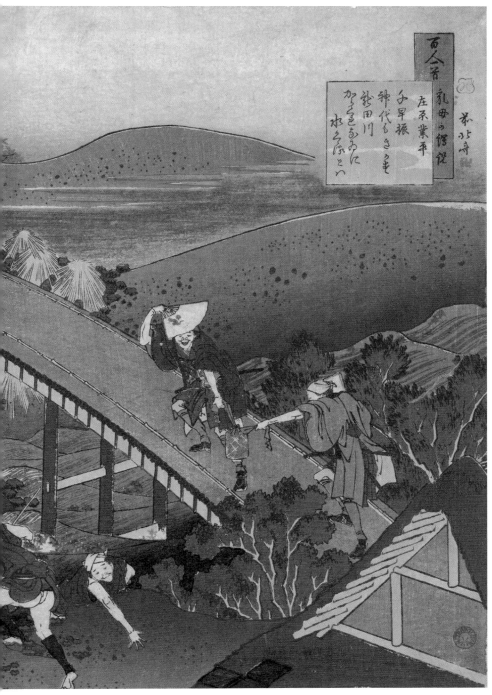

《百人一首：緣說在原業平》／葛飾北齋／1859 年／波士頓美術館

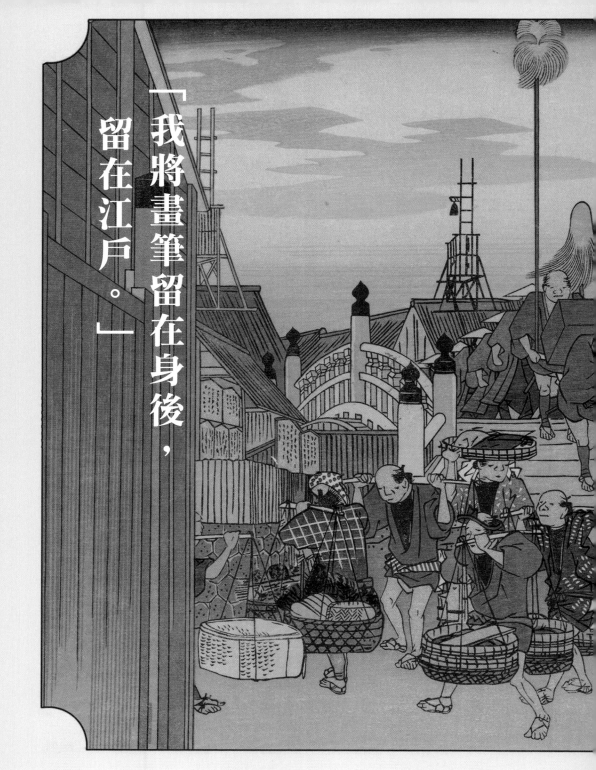

「我將畫筆留在身後，留在江戶。」

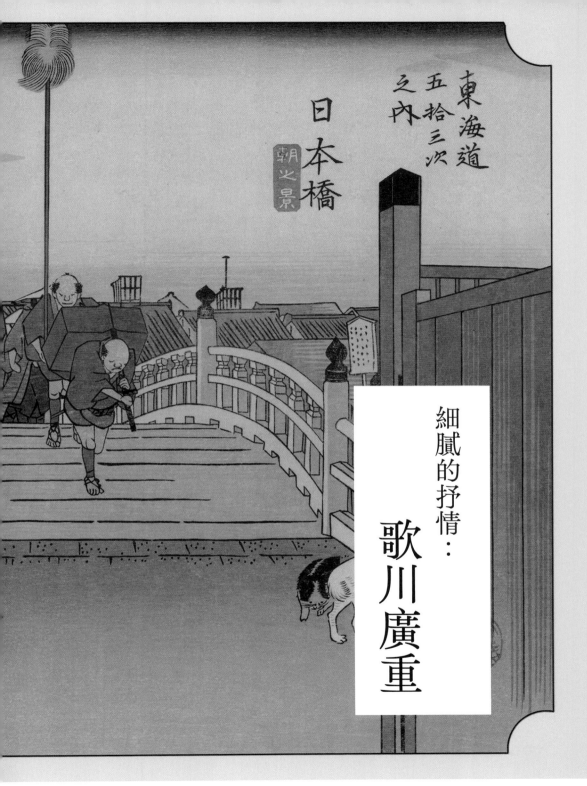

東海道五拾三次之内

日本橋
朝之景

細膩的抒情：歌川廣重

《東海道五十三次：日本橋‧朝之景》／歌川廣重／1833–1834 年／日本靜岡東海道廣重美術館

歌川廣重出身於下級武士階層，原名安藤重右衛門。他是少數幾個不是來自工匠和町人家庭的浮世繪藝術家之一。其父在江戶擔任消防員，所在的消防站位於城市的中心地帶，現在叫做丸之內。這座消防站同時是一個能容納兩三百人的員工宿舍，安藤家族就住在這裡。雖然歌川廣重出身武士階層，但是從他父親的職業也可以看出他們家地位卑微。他父親去世之前，將消防員的職位傳給了他。江戶幕府末期，政治腐敗，軍備廢弛，消防員大部分時間都在打牌賭博，不務正業。歌川廣重利用過多的閒置時間來練習繪畫，他在孩童時期就表現出驚人的繪畫天賦。1806 年，朝鮮使節到訪，年僅 10 歲的歌川廣重繪製了使團隊伍進入江戶的行列草圖，對於這個年紀的男孩來說，畫工和著色已經是非常出色了。15 歲時，他投到歌川派的歌川豐廣門下為徒，正式學習繪畫。按照繪畫界師徒的師承關係，需要有藝名。歌川豐廣把自己名字中的「廣」和他本名中的「重右衛門」的「重」合起來取名「廣重」，這就是歌川廣重名字的由來。

起初，歌川廣重和老師一樣，在歌川學校工作。後來，他不斷探索，創作出很多風景畫，也為很多圖書繪製插圖，其中包括 1818 年的詩集《狂歌紫之卷》。他一邊頂著父親留下的消防員的閒差一邊畫畫。1820 年，24 歲的歌川廣重首次為通俗小說《音曲情系道》繪製插圖，此後一直到 1850 年，他又為十多本不同的通俗小說繪製插圖。不過這些插圖並沒有體現他精湛的畫工，也不能給他帶來廣泛的聲譽。1828 年，老師歌川豐廣去世，歌川廣重不想另投別處，於是輔佐新任的繼承人歌川豐熊。1830 年，他開始嘗試不同的繪畫風格。事情到了

1832 年開始有轉機，歌川廣重把消防員工作傳給了兒子，自己專心去做畫師。

　　一次機會，歌川廣重被指派陪同幕府特派員在八月一日到京都為天皇進獻御馬。他為這個莊重的儀式畫了許多作品，並呈獻給幕府。在往返途中，他畫了許多沿途的風景。回到江戶之後，應一位書商要求，他在靈岸島出版了一系列優美的風景繪，傳世名作《東海道五十三次》就此誕生。這套作品於 1832 至 1834 年之間陸續問世，葛飾北齋的風頭立刻被他蓋過。有很多人認為歌川廣重是葛飾北齋的學生或者是「模仿者」，這是完全錯誤的，他們是兩種完全不同風格的藝術家。兩人心境不同，葛飾北齋富有激情，歌川廣重斯文安靜。《東海道五十三次》描繪了日本舊時由江戶至京都所經過的

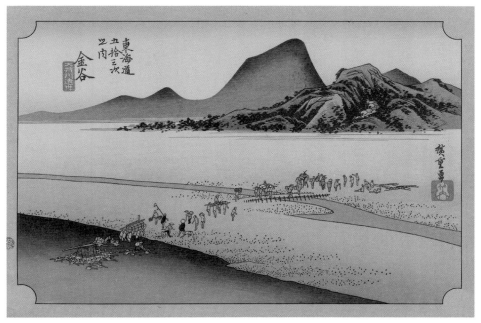

《東海道五十三次：金谷宿・大井川遠岸》／歌川廣重／ 1833–1834 年／
日本靜岡東海道廣重美術館

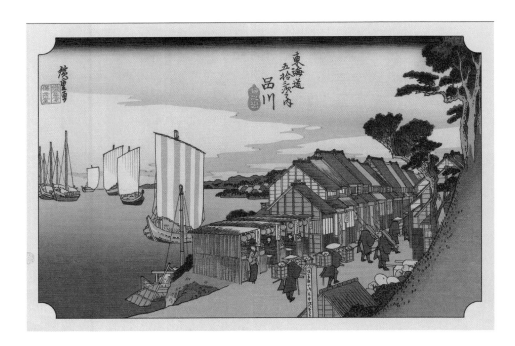

53 個宿場（相當於驛站），即東海道五十三次的各宿景色。該系列畫作包含起點江戶和終點京都，所以共有 55 景。不過有些景色並不完全寫實，而是歌川廣重發揮了自己的想像。

　　宿場也稱宿驛，是舊時日本為了傳驛系統所需，而於五街道及脇往還（又稱「脇道」，為主要交通要道及支線）上設立的町場，相當於古代的驛站或現代的公路休息站、服務區。以宿場為中心形成的街町稱作宿場町。宿場的建設早在奈良時代之前就已開始，近代的宿場則是關原之戰後的江戶時代，在德川家康的指示下，進行系統性的規劃整建。首

↑
《東海道五十三次：品川宿・日之出》／歌川廣重／1833-1834 年／日本靜岡東海道廣重美術館

➡
《東海道五十三次：川崎宿・六鄉渡舟》／歌川廣重／1833-1834 年／日本靜岡東海道廣重美術館

先由最主要的幹道東海道展開，之後擴及中山道、甲州街道等。1601年東海道上由品川到大津定出了53個宿場，即所謂的「東海道五十三次」。53個宿場中最後完成的是莊野宿，落成時已是1624年了。宿場的功能一直持續到明治時代，由於陸路交通已轉為鐵路運輸，宿場才因此沒落或轉型。隨著鐵路的發達，失去功能的宿場多已不復存在，只有少數仍保存舊貌而轉型為觀光區。

幕府以江戶為起點修建了五條內陸的交通要道，號稱「五街道」，分別是：1624年完成的東海道、1636年完成的日光街道、1646年完成的奧州街道、1694年完成的中山道以及1772年完成的甲州街道。五街道中，四條路的起點都是日本橋。在江戶時代的浮世繪，日本橋經常會被作為藝術家描繪的對象，因為日本橋是1603年德川家康時代全

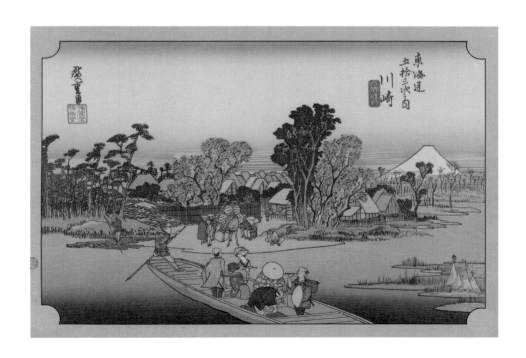

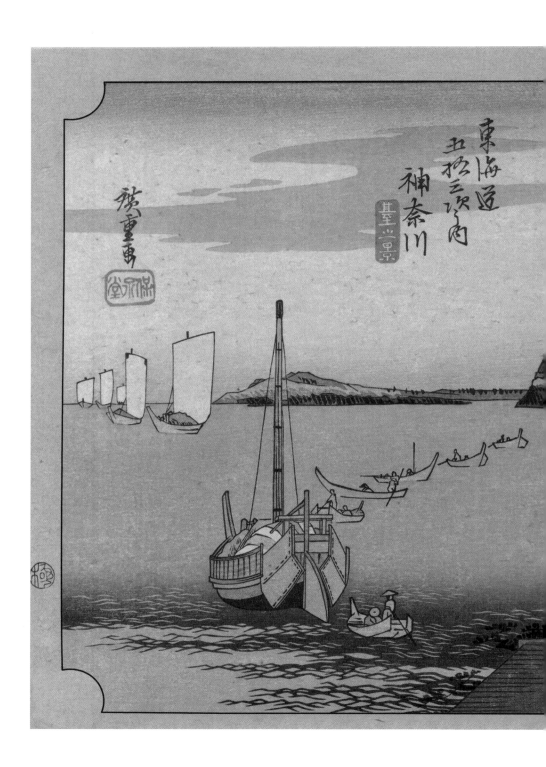

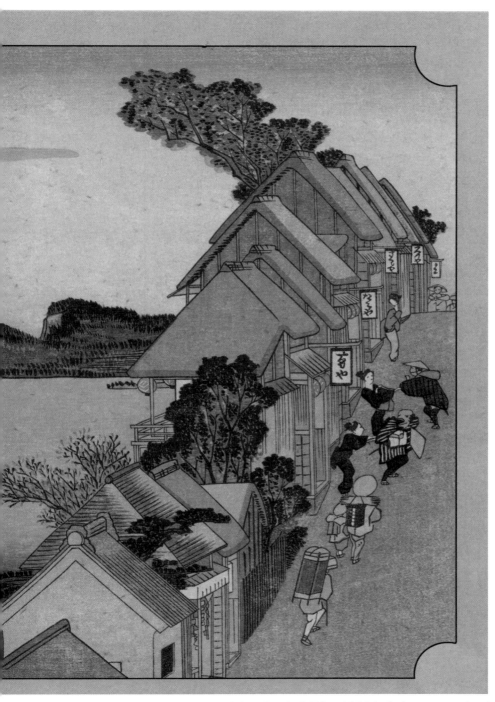

《東海道五十三次：神奈川宿・台之景》／歌川廣重／1833-1834 年／
日本靜岡東海道廣重美術館

國道路網建設的基點，並且於同年修建了第一代日本橋。這是一座木質橋樑，其後經歷火災多次重建。

《東海道五十三次》中的第一幅畫描繪的就是日本橋。在《日本橋·朝之景》（見 90 頁圖）中，展現了江戶充滿晨光的清晨景象。畫面整個構圖以日本橋為中心，寫實逼真的技法，把整個場景塑造得真實可信。紅色地平線與勞動人民相呼應，營造出一種克制而又充滿能量的氣氛。在這幅畫裡，勞動人民被描繪成一個整體，而不是單個的角色。

要說東海道上的 53 個驛站之首，非品川宿莫屬了。自 1601 年以來，品川宿就是存在已久的港市附近所設置的宿場，分為北宿、南宿和新宿等幾個區域，大致位置在今天東京都的品川區境內。由於品川宿的位置靠近江戶，所以它一直和另外三個最靠近江戶的宿場──中山道的板橋宿，甲州街道的內藤新宿，日光街道、奧州街道的千住宿合稱為「江戶四宿」。由於從品川到神奈川之間傳馬的距離太長，負擔過重，所以還在兩站途中設立了川崎宿。整個宿場由小土呂、砂子、新宿、久根崎四個村子構成。川崎宿附近真言寺的川崎大師，是一位得道高僧，臨近地區慕名而來的香客眾多。《東海道五十三次》（見 95 頁圖）中描繪了這一場景，民眾搭乘渡船穿過六鄉川至川崎，參拜真言寺的川崎大師。

川崎宿再往下就是神奈川宿，神奈川是位於關東地區西南部的縣，是以古東海道沿線與江戶外（東京灣）沿岸為中心，形成的小漁村，相當於過去相模國的全部和武藏國的一部分。江戶幕府為了打通通往江戶的道路東海道，開始對東京灣沿岸進行開發，把神奈川打造成了神奈川宿。《東海道五十三次》中描繪了神奈川宿的「台之景」（見 96 頁圖），在山坡上

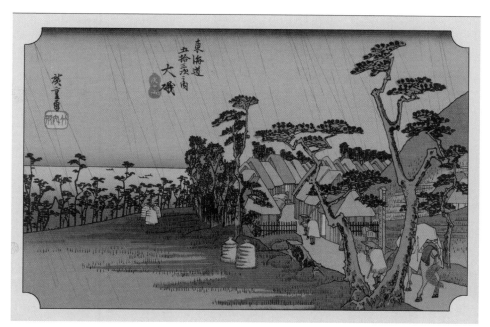

《東海道五十三次：大磯宿・虎之雨》／歌川廣重／1833-1834 年／
日本靜岡東海道廣重美術館

形成了天然的觀景台，上面建了茶館和飯館。在這裡
可以眺望江戶灣，海面上有大型船隻往返。

　　歌川廣重筆下的《東海道五十三次》，前 8 幅畫
都是晴空萬里，而到了第 9 幅，卻一反常態，天空
下起了瓢潑大雨。這幅作品的標題叫《大磯宿・虎
之雨》，所謂「虎之雨」（見上圖）其實是有典故的。
傳說日本鎌倉幕府時代，曾我祐成和曾我致時兩兄
弟在大將軍源賴朝的富士狩獵中，為了給父親報仇，
殺死了工藤祐經。工藤祐經被殺後，二人的兄長曾
我十郎也被殺。他的妾侍是大磯有名的遊女，叫虎
御前。當她聽說自己丈夫的死訊後，終日以淚洗面，
最終眼淚化作了雨水。虎之雨就是指每年陰曆五月
二十八日所下的雨。這幅畫面中，天色昏暗，大雨
淅瀝瀝地下，而遠處的太平洋卻風平浪靜。

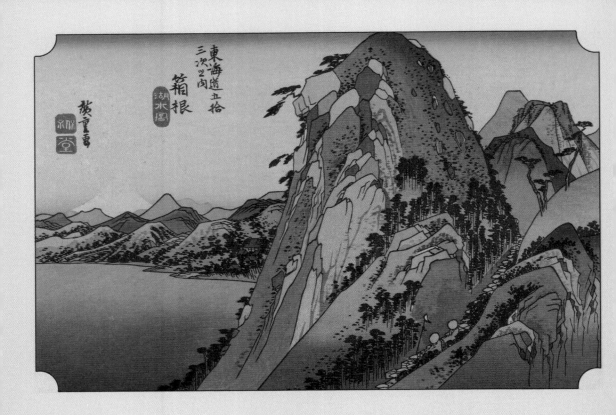

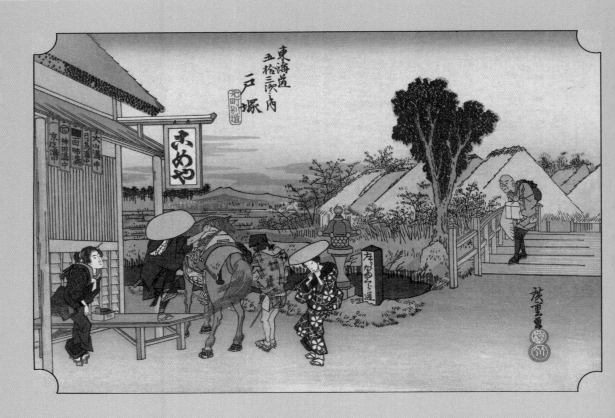

為了方便對大名（對領主的稱呼）的控制，並且讓信使可以用最快的速度向他們傳達旨意，江戶幕府大力發展了道路交通，修築了江戶連接全國各地的主要道路，同時在沿途建造了很多驛站，方便官員外出及百姓出行。「大名」是日本封建時代對擁有領土的地主的稱呼，同時他們對幕府將軍絕對忠誠。雖然大名有管理自己土地和部署武士的權力，但是他們自己也受到了來自幕府的監視。為了消除將軍的戒心，每一個大名都必須把妻子和孩子送到江戶做人質，並且自己掏腰包維持所有的衣食住行。歌川廣重描繪了一個大名的出行隊伍，從箱根山口的山谷走出來，再穿過小田原和三島，到達蘆之湖，蘆之湖是一個著名的觀光地，這裡是遠望富士山的最佳位置。

江戶時代，第 18 站江尻宿正在發展最高峰的時候，共有 1300 多個建築物，兩個本陣，3 個次本陣和 50 個旅店。「本陣」在日本戰國以前的意思指戰場上，大將大本營的所在位置。進入江戶時代以後，「本陣」指當地有錢人的宅邸，同時也被用來指宿場裡大名幕府官員、皇族、寺院住持等人的住宿之處。《江尻宿·三保遠望》（見 102 頁圖）描述的是站在高處遠望駿河灣上的三保松原，水面上船隻航行不絕。過了府中宿，就到了第 20 站鞠子宿。鞠子宿是東海道 53 個宿場中最小的一個。這幅《鞠子宿·名物茶店》（見 102 頁上圖）裡描述

←
《東海道五十三次：箱根宿·湖水圖》／歌川廣重／1833–1834 年／日本靜岡東海道廣重美術館

←
《東海道五十三次：戶塚宿·元町別道》／歌川廣重／1833–1834 年／日本靜岡東海道廣重美術館

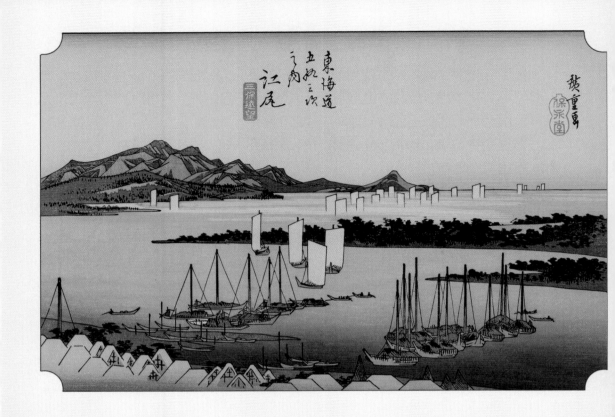

東海道五拾三次之内
江尻
三保遠望

廣重画

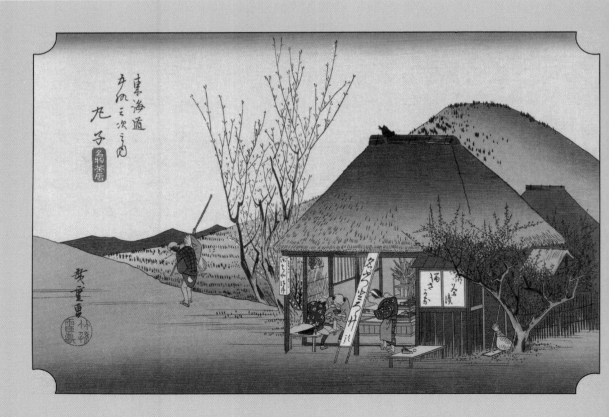

東海道五拾三次之内
丸子
名物茶店

廣重画

了一個做山藥汁的小店，背著孩子的茶店女主人正在招待旅行者享用山藥汁，得以讓他們在途中有一次短暫的休息。

第 36 個宿場是赤阪宿，因為其鄰近富庶的三河國而商業繁榮，往來客商繁多。全盛時期赤阪宿內的旅店多達 83 間。有個叫大橋屋的旅店，始建於 1649 年，從開業之後，一直持續經營了 360 多年，直到 2015 年才關閉。大橋屋的整個店面寬 9 間，深度 23 間，在 17 世紀的所有旅店中是規模較大的；

細膩的抒情：歌川廣重

⬅
《東海道五十三次：江尻宿‧三保遠望》／歌川廣重／ 1833-1834 年／日本靜岡東海道廣重美術館

⬅
《東海道五十三次：鞠子宿‧名物茶店》／歌川廣重／ 1833-1834 年／日本靜岡東海道廣重美術館

⬇
《東海道五十三次：赤阪宿‧旅舍招婦圖》／歌川廣重／ 1833-1834 年／日本靜岡東海道廣重美術館

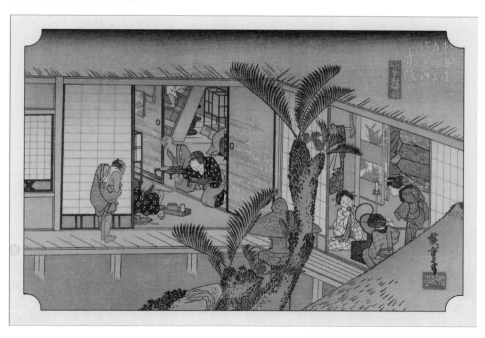

同時也是東海道所有的宿場中，唯一經營到 21 世紀的旅店。這幅《赤阪宿・旅舍招婦圖》（見 103 頁下圖）就是以大橋屋的中庭為原型創作而成。

《四日市宿・三重川》（見右上圖）展示的是東海道五十三個驛站附近的三重川，這幅畫的人物安排是很有意思的：前景是一名男子跑到眼前，背景是一名男子走向遠方，一前一後兩個人，充滿幽默色彩。

東海道的終點站是通往首府京都的三條大橋。這座橋跨越鴨川，何時修築歷史上無明確記載，《京都・三條大橋》（見 105 頁圖）描繪的就是此橋。走過三條大橋，就到了京都。德川家康取代豐臣秀吉以後，成為日本的統治者，他將幕府設立在江戶，天皇仍然安置在京都。

因此，日本名義上的首都還是京都。京都位於眾多街市的交會處，是當時日本全國商業物流中心之一，經濟非常發達，眾多豪商巨賈雲集於此。同時京都也是當時在日本文化宗教中最重要的城市，很多學者在儒學、蘭學和佛學領域都有很高的造詣。在江戶時代，京都、大阪和江戶並稱為「三都」。

《東海道五十三次》系列作品奠定了歌川廣重藝術地位的基礎，這套作品被再版了無數次，儘管品質參差不齊，但銷量依然很可觀。歌川廣重通過描繪江戶到京都中間的 53 個驛站（加上江戶和京

➜
《東海道五十三次：四日市宿・三重川》／歌川廣重／1833-1834 年／日本靜岡東海道廣重美術館

⬆
《東海道五十三次：岡崎宿・矢矧之橋》／歌川廣重／1833-1834 年／日本靜岡東海道廣重美術館

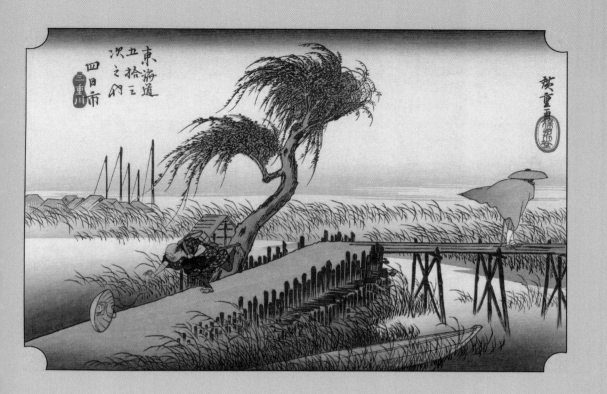

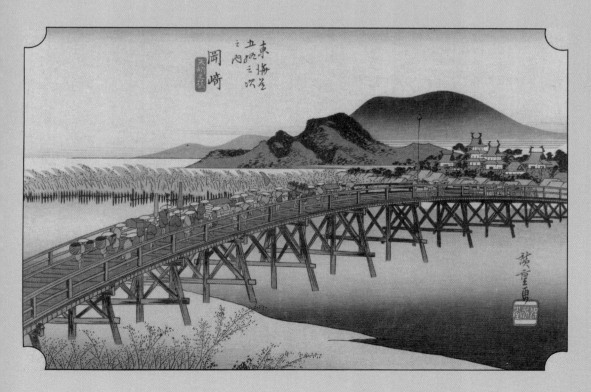

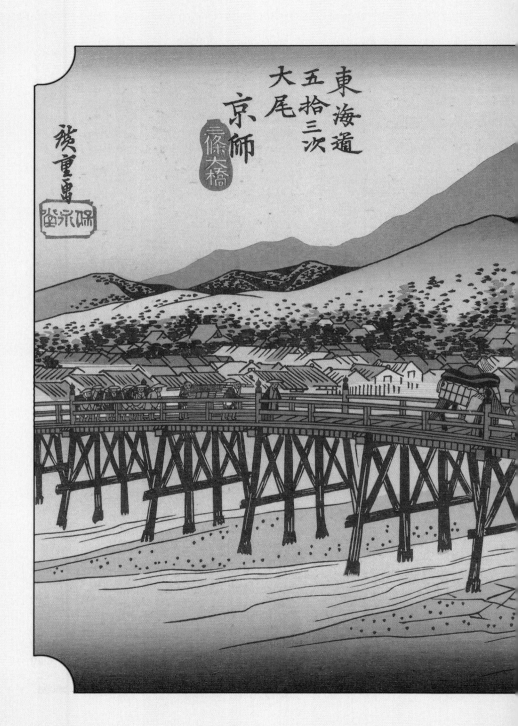

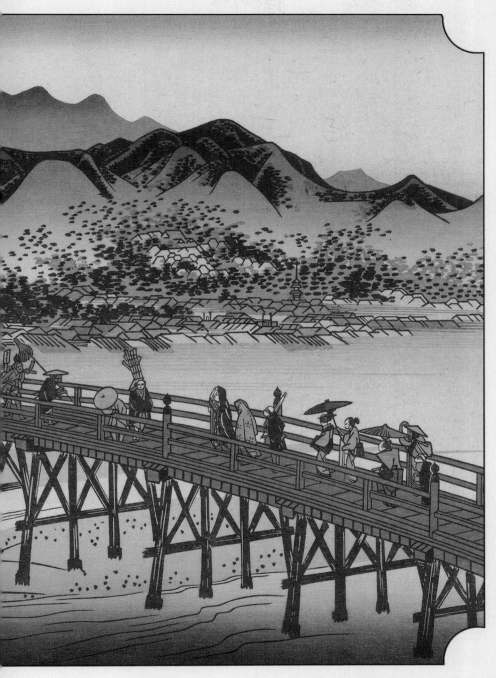

《東海道五十三次：京都・三條大橋》／歌川廣重／1833-1834 年／
日本靜岡東海道廣重美術館

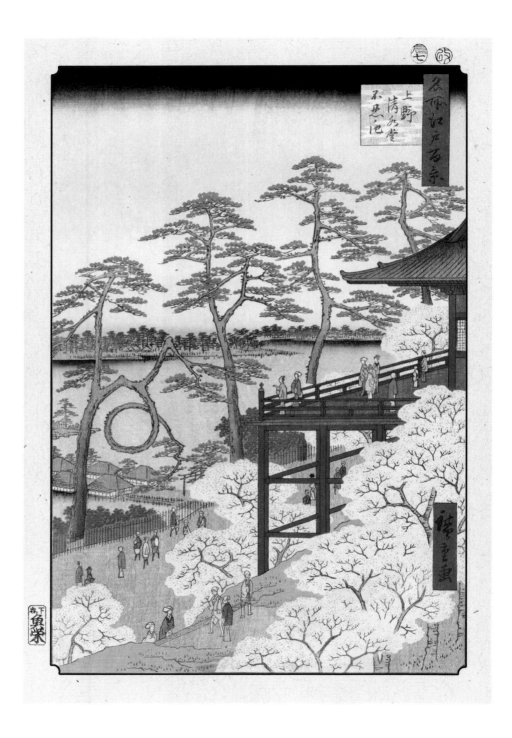

都共 55 幅）創作而成。所有原始畫作應該是 1832
年到 1834 年之間分批出版的，之後又再版多次。
他的作品借鑒了旅行讀物和中國傳統繪畫。然而，
歌川廣重最偉大的地方還是對東西方文化整合的能
力以及其作品所具有的豐富的思想性。

　　以《名所江戶百景》為代表的山水版畫是新穎
的。它是歌川廣重於 1856 年到 1858 年之間創作完
成的。這套作品一共 118 幅，包含了一年四季，分
為：春之部、夏之部、秋之部和冬之部。

　　《名所江戶百景》系列作品如今收藏在東京澀
谷的太田紀念美術館裡。這座美術館是日本著名的
浮世繪美術館，是一座兩層樓的房子，由美術館已
故主人太田青藏創立。館內收藏了歌川廣重、葛飾
北齋等眾多名家作品，包括江戶、明治、大正等多
個時期的浮世繪作品，大約有 20000 件藏品。日本
有很多美術館藏有浮世繪作品，但無論品質還是數
量，太田紀念美術館都是數一數二的。此館收藏的
《名所江戶百景》版本色草漸變效果被大量使用，
每幅作品使用不同顏色的方形標題被業內研究專家
賦予高度評價。

　　這 118 張獨立的版畫分為春季 42 幅、夏季 30
幅、秋季 26 幅，而冬季僅 20 幅。四季主要描繪的
是不同景點的風貌。就像《東海道五十三次》一樣，
《名所江戶百景》第一幅畫描繪的也是江戶的地標
性建築——日本橋。〈日本橋雪晴〉（見 113 頁圖）
的背景是江戶最著名的景點之一：江戶城和富士山。

🔙《名所江戶百景・春部：上野清水堂不忍池》／歌川廣重／1856 年／
美國紐約布魯克林博物館

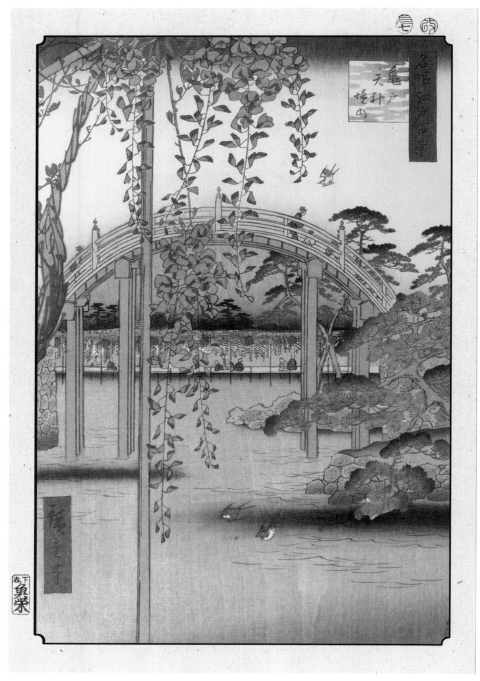

《名所江戶百景‧夏部：龜戶天神社境內》／歌川廣重／1856 年／
美國紐約布魯克林博物館

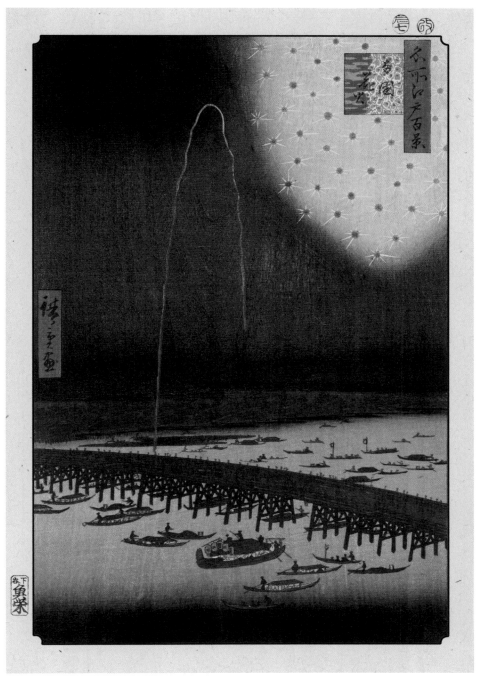

《名所江戶百景・秋部：兩國煙花》／歌川廣重／1858 年／
美國紐約布魯克林博物館

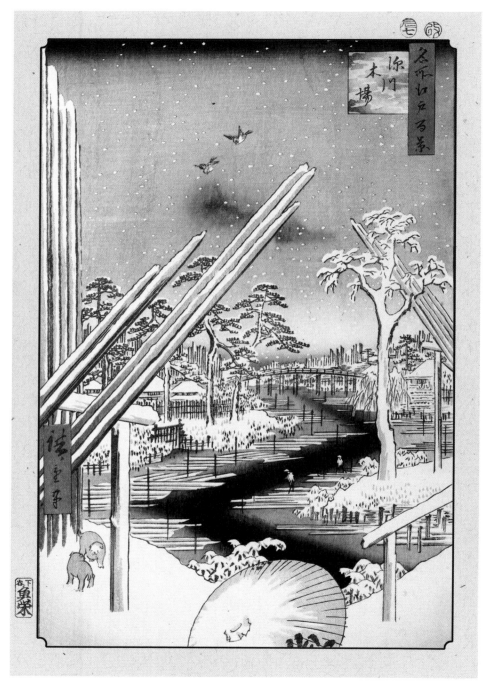

《名所江戶百景‧冬部：深川木場》／歌川廣重／1856 年／
美國紐約布魯克林博物館

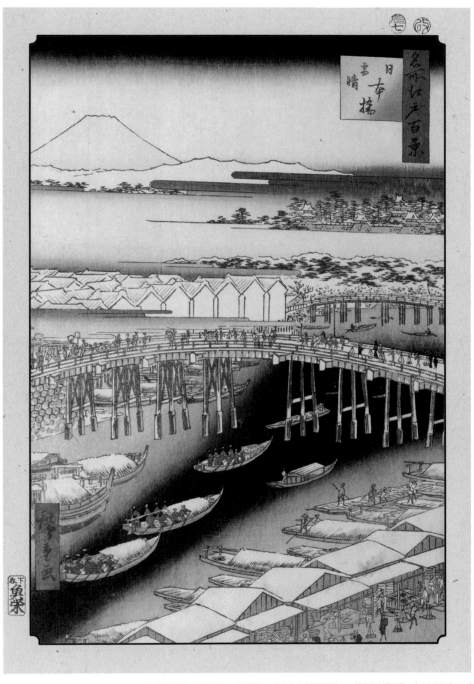

《名所江戶百景・春部：日本橋雪晴》／歌川廣重／1856 年／
美國紐約布魯克林博物館

細膩的抒情：歌川廣重

113

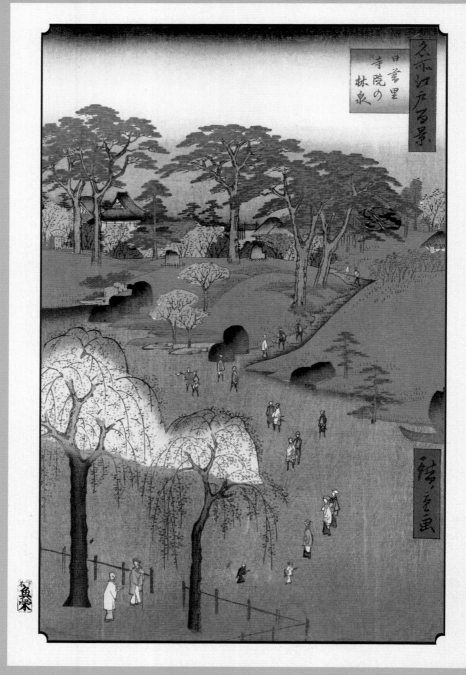

《名所江戶百景・春部：日暮里的寺院之林泉》／歌川廣重／1857 年／
美國紐約布魯克林博物館

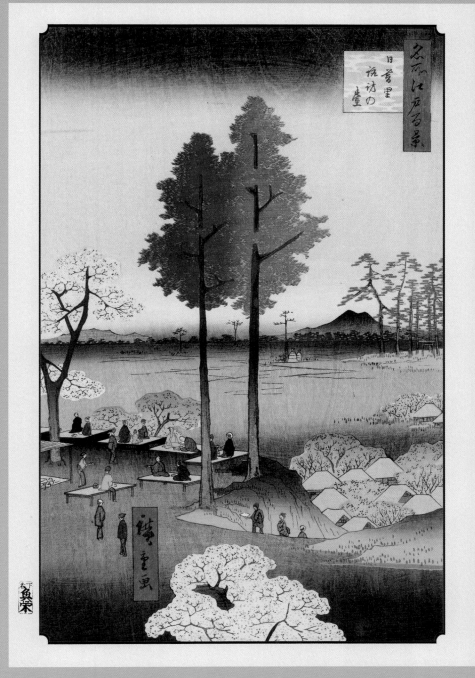

《名所江戶百景‧春部：日暮里諏訪之台》／歌川廣重／1856 年／
美國紐約布魯克林博物館

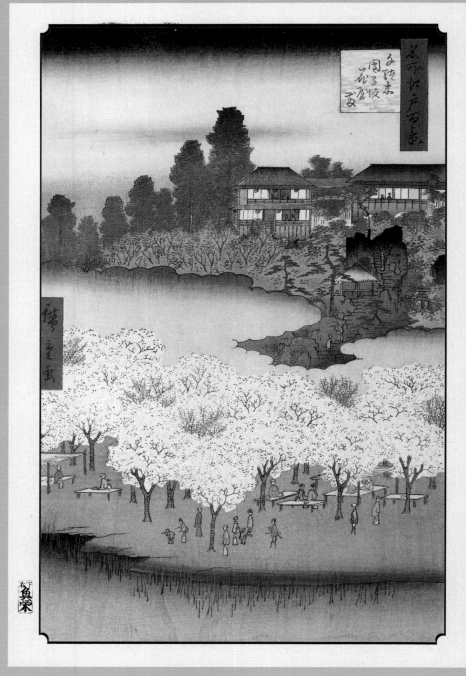

《名所江戶百景‧春部：千馱木團子阪花屋》／歌川廣重／1856 年／
美國紐約布魯克林博物館

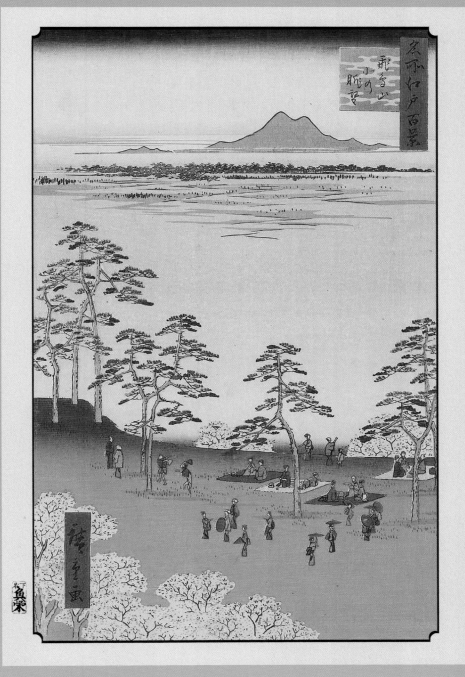

《名所江戶百景・春部：飛鳥山北之眺望》／歌川廣重／1856 年／
美國紐約布魯克林博物館

其他景點也被安排在系列作品中，如江戶北部的四個景點是第 14-17 幅畫（〈日暮里的寺院之林泉〉、〈日暮里諏訪之台〉、〈千駄木團子阪花屋〉和〈飛鳥山北之眺望〉，見 114-117 頁圖）；

墨田區北部河流延伸處的五個景點為第 34-37 和第 39 幅畫（〈真乳山山谷堀夜景〉、〈隅田川水神之森真崎〉、〈從真崎邊看水神之森內川關屋之里之圖〉、〈墨田河橋場之渡邊灶〉和〈吾妻橋金龍山遠望〉，見 119-123 頁圖）。

這套風景作品雖然描繪四季變化，但是季節表現得並不準確，以〈目黑元不二〉（見 125 頁圖）為例，這幅畫被歸類為「春之部」，但是畫中的葉子卻是秋天的。由此看出，那個時候的畫家創作風景畫時，並不完全考慮客觀因素，而是加入一些自己帶有夢幻色彩的想像。

歌川廣重描繪的江戶非常美好，一年四季景色宜人。然而現實中的江戶並不是這樣。1855 年 10 月江戶曾經發生一次大地震，規模大約 7.0 級，震源在人口稠密的城市東部，那裡是商人和工匠的居住地。大約有 7000 人失去生命，幾乎一半的死者是商人和工匠，一共約有五十萬間房和五十座寺廟被地震震毀，或被隨後的火災摧毀。其中歌川廣重家附近的區域也被大火焚毀。這場地震以後，出版公司出版了《名所江戶百景》。

在歌川廣重藝術生涯的最後幾年，他嘗試了一些新的繪畫技巧和形式，創作了一些帶有實驗性的作品。1852 年出版的雜文《國丈六十》曾經描述，

➡️ 《名所江戶百景・春部：真乳山山谷堀夜景》／歌川廣重／ 1857 年／美國紐約布魯克林博物館

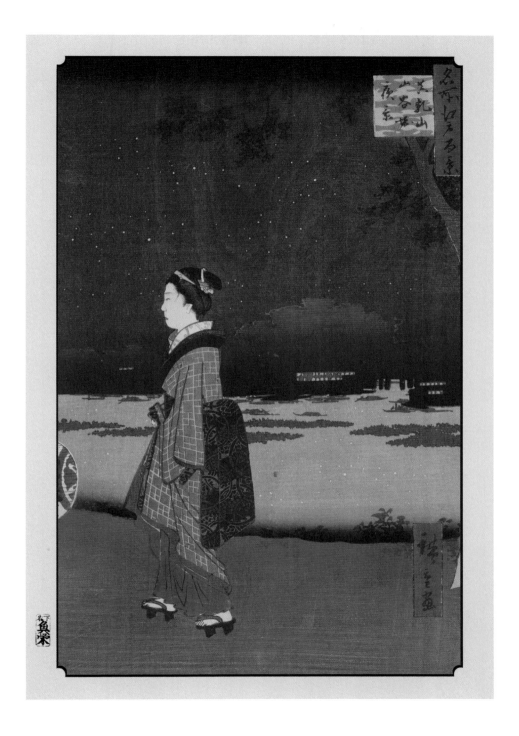

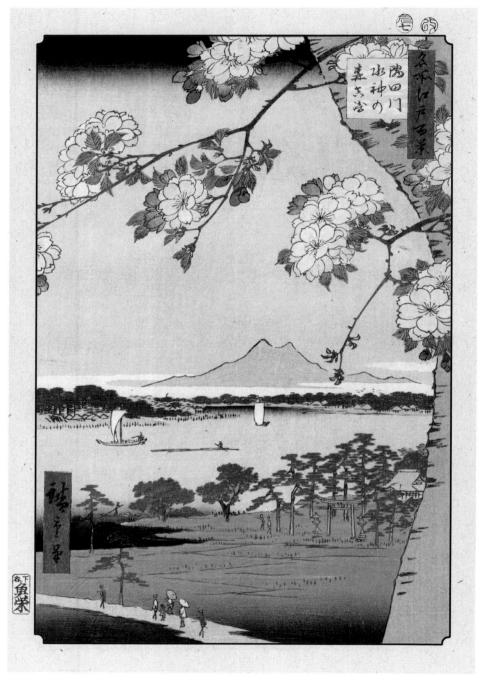

極致浮世繪

《名所江戶百景‧春部：隅田川水神之森真崎》／歌川廣重／1856 年／
美國紐約布魯克林博物館

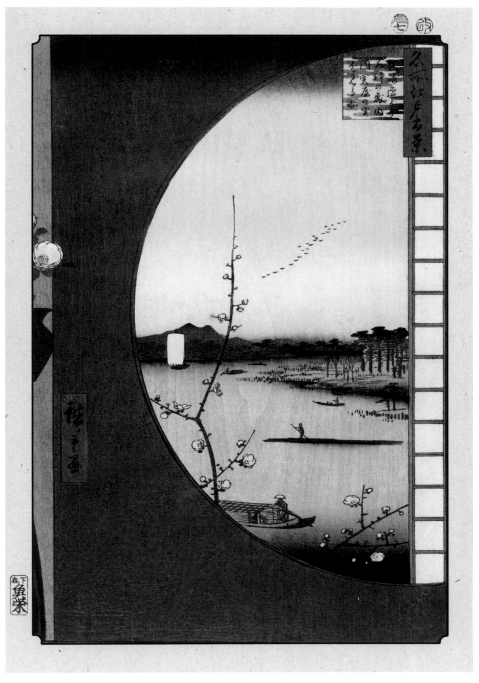

《名所江戶百景・春部：從真崎邊看水神之森內川關屋之里之圖》／
歌川廣重／1857 年／美國紐約布魯克林博物館

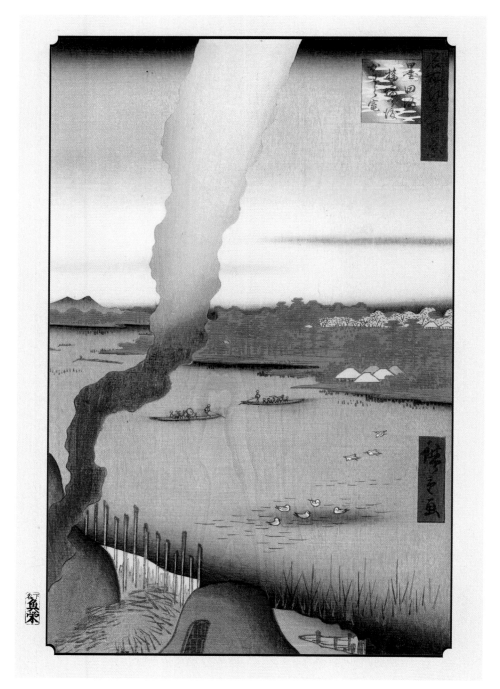

《名所江戶百景・春部：墨田河橋場之渡邊灶》／歌川廣重／1857 年／
美國紐約布魯克林博物館

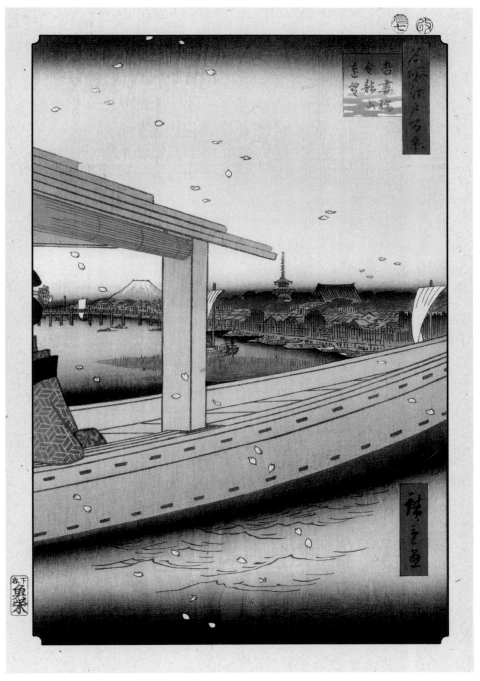

《名所江戶百景・春部：吾妻橋金龍山遠望》／歌川廣重／1857 年／
美國國會圖書館

《東海道張交圖會》就是由畫家的旅行回憶拼接而成的 18 幅版畫組成。同一時期，歌川廣重還和其他浮世繪藝術家合作來完成繪畫創作。歌川廣重、歌川國貞和歌川國芳合作了 100 幅系列版畫《小倉擬百人一首》，每幅畫內都收入一首藤原定家的詩歌，這些詩歌都是他在 1235 年所作。這個項目歌川廣重負責 35 幅版畫，歌川國貞負責 14 幅，剩餘 51 幅則交由歌川國芳負責。藝術生涯最後幾年，歌川廣重很注重展現自己在風景畫上的才能，他給很多私人雇主繪製了風景題材的版畫。一些私人販賣的書籍中，也能找出他的版畫，包括 1848 年—1850 年間出版的《立齋草筆畫譜》、《東海道名所圖》、《名所發句集》，1851 年由松林堂出版的《東海道風景圖會》、《東海道名所畫帖》、《木曾名所圖繪》、《繪本江戶土產》等。

1858 年 10 月，歌川廣重不幸病逝，後世猜測病因可能是霍亂，因為幾個月內，霍亂奪走了 28000 人的生命。在死前的最後兩三天，歌川廣重分別立了兩份遺囑，第一份說要賣掉房子還債。第二份遺囑說自己要像佛教徒一樣，只要一個簡單的葬禮。他在遺囑中寫道：「我將畫筆留在身後，留在江戶。我將步入全新的旅程，去欣賞西方極樂世界的所有著名景色。」

➡ 《名所江戶百景‧春部：目黑元不二》／歌川廣重／1857 年／美國紐約布魯克林博物館

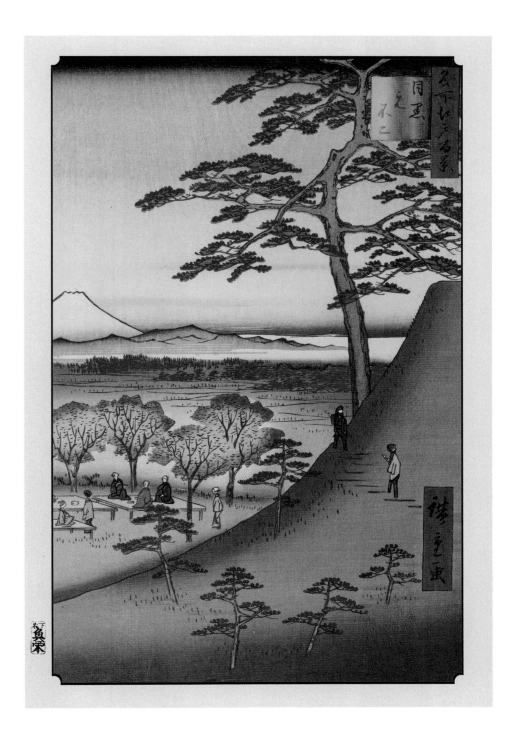

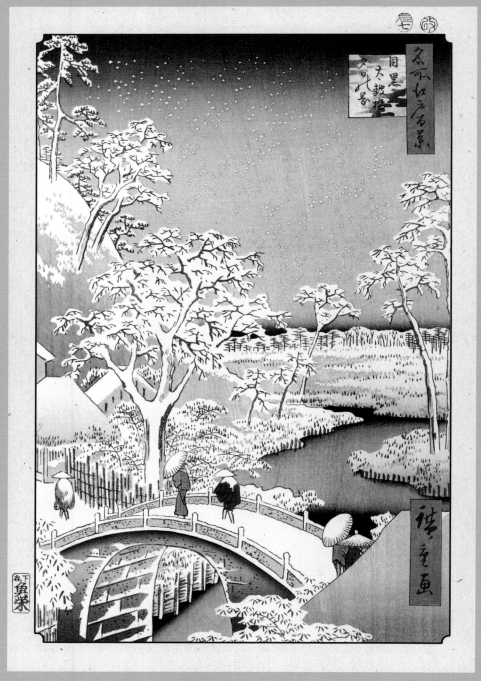

《名所江戶百景・冬部：目黑太鼓橋夕日之岡》／歌川廣重／1857年／
美國紐約布魯克林博物館

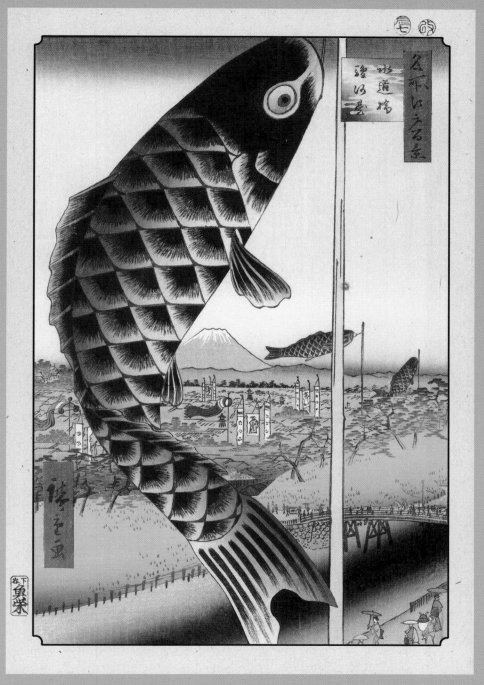

《名所江戶百景·夏部：水道橋駿河台》／歌川廣重／1857 年／
美國紐約布魯克林博物館

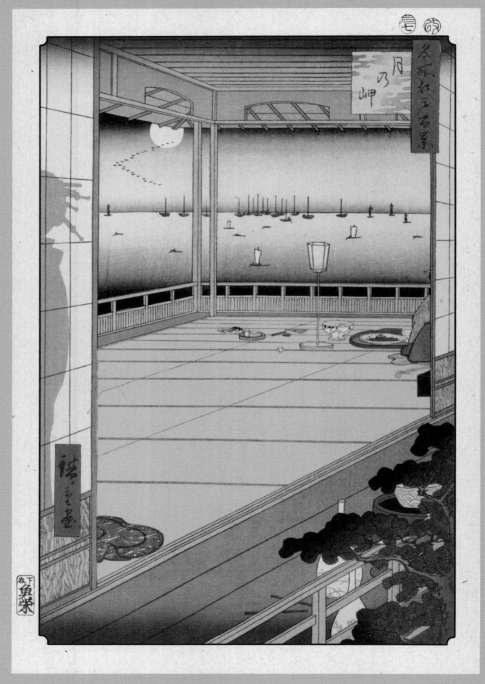

《名所江戶百景・秋部：月之岬》／歌川廣重／1857 年／
美國紐約布魯克林博物館

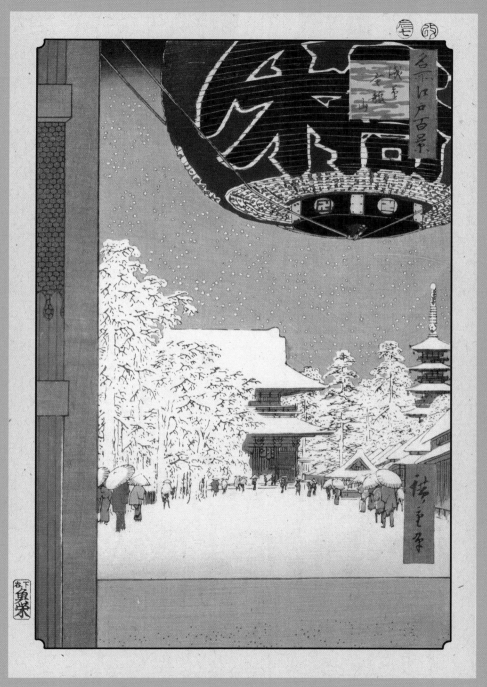

《名所江戶百景・冬部：淺草金龍山》／歌川廣重／1856 年／
美國紐約布魯克林博物館

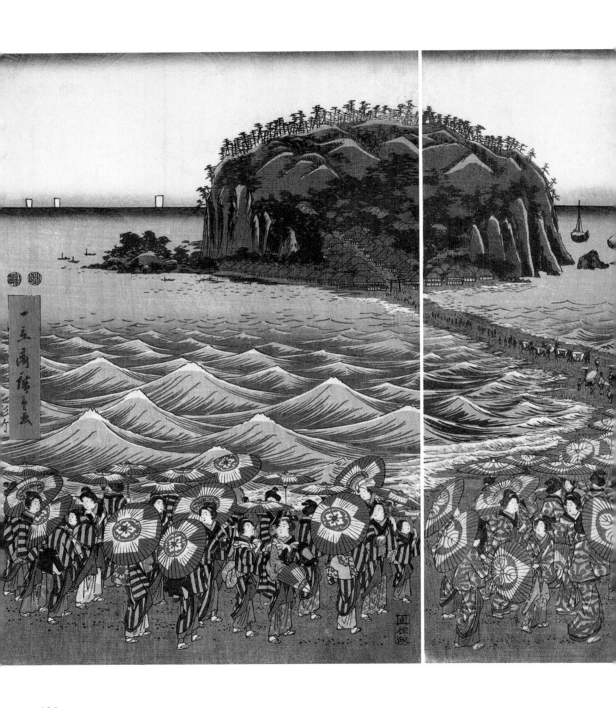

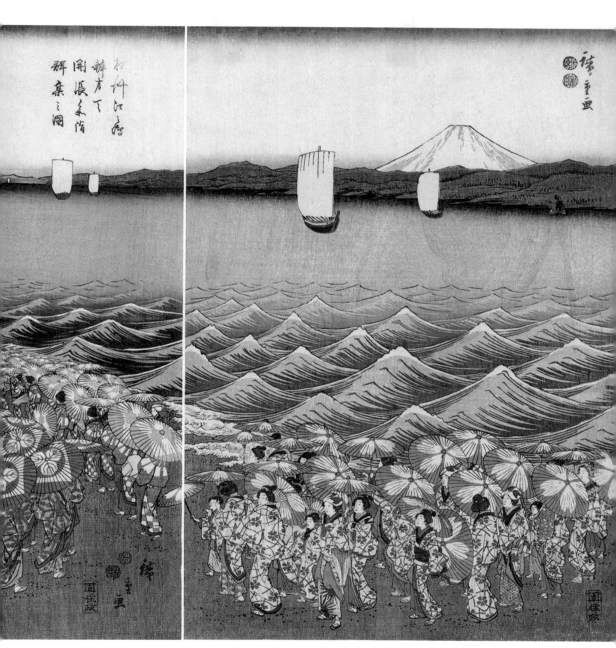

《相州江之島弁財天開帳參拜群集之圖》／歌川廣重／1844-1853 年／日本藤澤浮世繪館

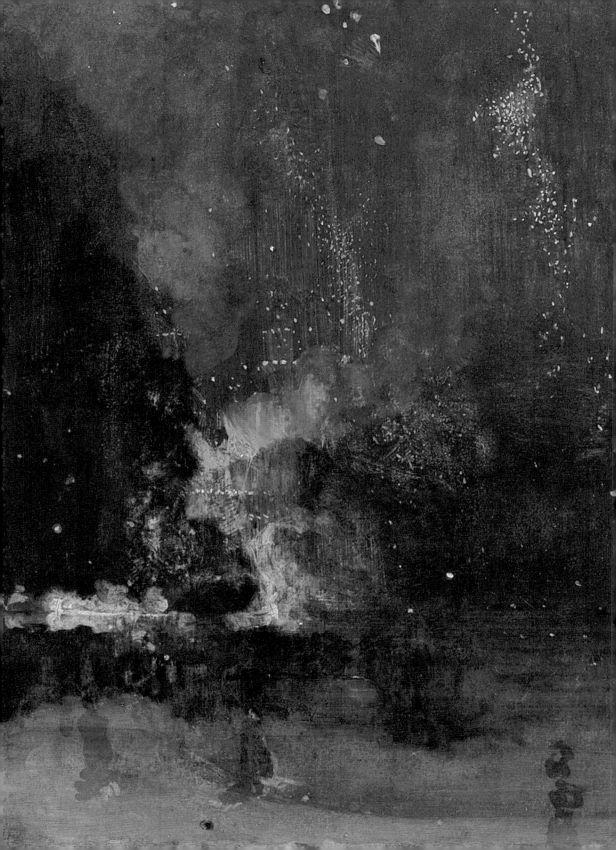

印象派大師與浮世繪藝術

　　日本的浮世繪徹底改變了同時代的歐洲繪畫，並且對印象派的發展起了推動作用。日本對外開放以後，倫敦和巴黎的世界展覽首次將日本浮世繪引入歐洲。最重要的是，歌川廣重的風景畫給當時的歐洲藝術家帶來了一種源自東方的魅力。日本的藝術風格與歐洲的完全不同，歐洲藝術習慣於塑造立體空間，而浮世繪是平面化、裝飾化的。在攝影技術發明以後，平面化的藝術樣式對於歐洲的畫家們來說是一條新的藝術道路。

　　相傳一位藝術家在巴黎的一家藝術品交易商店裡發現了葛飾北齋的素描集，隨之浮世繪在藝術圈內廣泛傳播。法國藝術評論家菲力浦・伯蒂（Philippe Burty）最熱衷於收藏日本浮世繪。1872 年，他在《文藝復興文學與藝術》雜誌上發表了很多關於浮世繪的文章。文章以批判的眼光審視了日本藝術，同時菲力浦・伯蒂創造了「日本主義」一詞，描述當時在歐洲流行的浮世繪藝術。1875 年，這篇文章的英譯版被刊登在〈倫敦藝術學院〉雜誌中。可以說「日本主義」影響了當時整個西方文化中的美術、雕刻、建築、裝飾藝術和表演藝術。

　　1850 年代時，日本產品在英國展出，包括地圖、文字、紡織品和一些日用品。這些展覽促使英國人認同了廣義上的東方文化，一個獨立的日本國形象也樹立起來了。

〈黑色和金色的夜曲：降落的煙火〉／Nocturne in Black and Gold:
The Falling Rocket ／詹姆斯・惠斯勒／1872-1874 年／美國底特律美術館

　　在英國工作的美國藝術家詹姆斯・惠斯勒（James McNeill Whistler）反對同時代人所追捧的現實主義繪畫風格，推崇日本藝術，他喜歡日本藝術中的簡潔性。惠斯勒沒有完全照搬日本藝術，而是把其中的表述形式和構圖方式融入自己的作品裡。因此，惠斯勒沒有在自己的作品裡描繪日本物品，而是在構圖上下功夫，使畫面帶有異國情調。這種藝術主張，使他成為 19 世紀美術史上最前衛的畫家之一。惠斯勒在創作中融合了浮世繪藝術，走出了自己的藝術道路。作為一名倫敦的旅居者，惠斯勒沒有受到「為道德而藝術」的美國趨勢影響。相反，他追求唯美主義，即「為藝術而藝術」，這種理論認為美感應當是藝術追求的唯一目標。〈黑色和金色的夜曲：降落的煙火〉（第132 頁圖）基本上由暗淡的色調組成，具有三種主要顏色：藍色、綠色和黃色。在色彩使用上少而精，作品呈現出柔和而和諧的構圖形式。滾滾濃煙使觀看者可以清楚地區分水與天，其中的分隔模糊成一個凝聚而陰沉的臆想空間，這種表達明顯區別於同時代歐洲其他的畫家。

　　另有一些藝術史家認為，莫內的作品中其實一直都有著強烈的日本繪畫的構圖和裝飾傾向存在，只是由於其明麗的厚塗色彩遮蓋了事實的真相而已。莫內在 1899 年創作的〈睡蓮和日本橋〉（見 136 頁上圖）被後世認為是借鑒了浮世繪中常出現的木橋。而油畫作品〈春天〉亦很有浮世繪美人繪的意味。他在晚年創作的大型組畫〈睡蓮〉（見 137 頁下圖）更是讓人想起古代日本大名居住的宮室裡的屏風和拉門畫。

〈日本女人〉／La Japonaise／莫內／1876 年／美國波士頓美術館

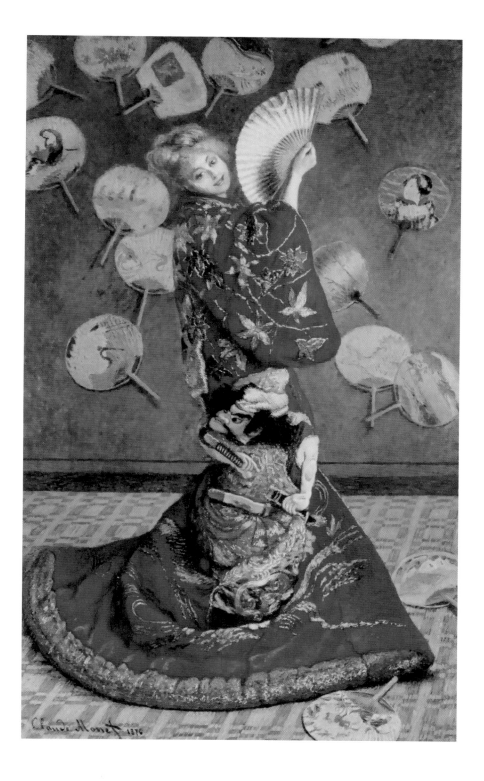

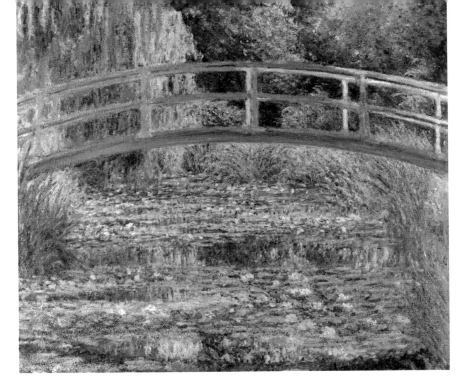

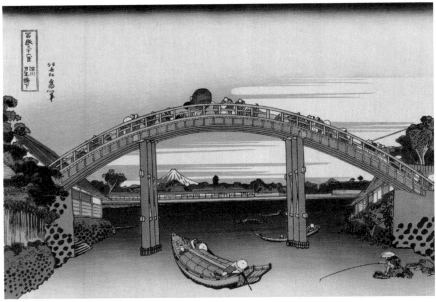

⬆
〈睡蓮和日本橋〉╱ Water Lilies and Japanese Bridge ╱莫內╱ 1899 年╱
美國普林斯頓大學美術館

⬆
《富嶽三十六景：深川萬年橋下》╱葛飾北齋╱約 1830 年╱東京富士美術館

⬇
〈春天〉／Springtime ／莫內／ 1872 年／美國沃爾特斯藝術博物館

⬇
〈睡蓮〉／Water Lilies ／莫內／ 1916 年／日本東京國立西洋美術館

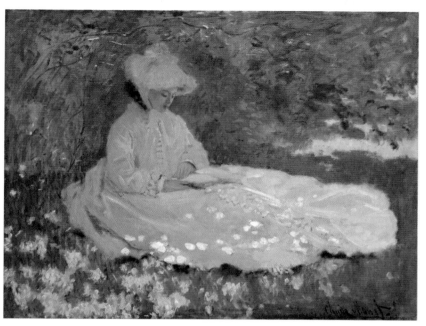

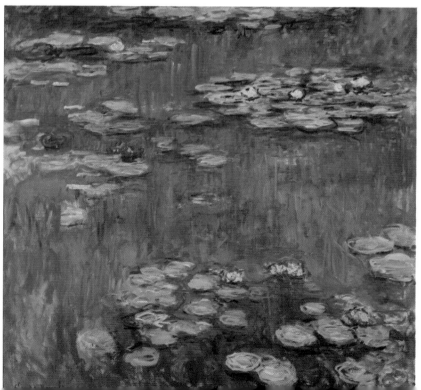

　　較之莫內的〈穿和服的女子〉，馬奈在 1868 年創作的〈左拉像〉就要高明得多。藝術家只是在沉思的作家身後掛上了一小幅浮世繪的版畫，它與藝術家早年的作品〈奧林匹亞〉（見 142 頁圖）並置，左側還立著一扇日本屏風，雖然兩個日本式的物件都被藝術家安置在畫面的背景之中，但由於馬奈在處理前景中的人物和背景中的牆壁時都使用了大量的黑色，甚至在小幅的〈奧林匹亞〉中也是如此，從而使白邊框起的身著傳統服飾的日本武士異常地突顯出來。我們在這裡之所以提出〈左拉像〉（右圖）這幅作品並與莫內的〈穿和服的女子〉相對比，是因為馬奈在技法上極大程度地汲取了浮世繪藝術家們的繪畫方式。當馬奈的畫受到官方和古典主義維護者的猛烈抨擊時，年輕作家左拉勇敢地寫評論為其辯護，他曾寫道：「我們前一輩人嘲笑了庫爾貝，到了今天，我們都在他的畫前流連忘返；今天又在嘲笑馬奈，將來又該在他的畫前出神羨慕了。馬奈先生一定是巨匠，我對此堅信不疑。」馬奈為報答左拉，特地在自己的畫室為他畫了這幅肖像。

　　除了〈左拉像〉，馬奈創作〈花園音樂會〉（見 140 頁圖）的靈感來源正是歌川廣重的〈龜戶梅屋〉（見 150 頁上圖）裡所畫的文人墨客雅聚的情境。隨意排列的樹木形成了一個網格，遠處的人群顯然很富有，但是卻沒有面孔。

〈左拉像〉／Portrait of Emile Zola／馬奈／1868 年／法國巴黎奧賽美術館

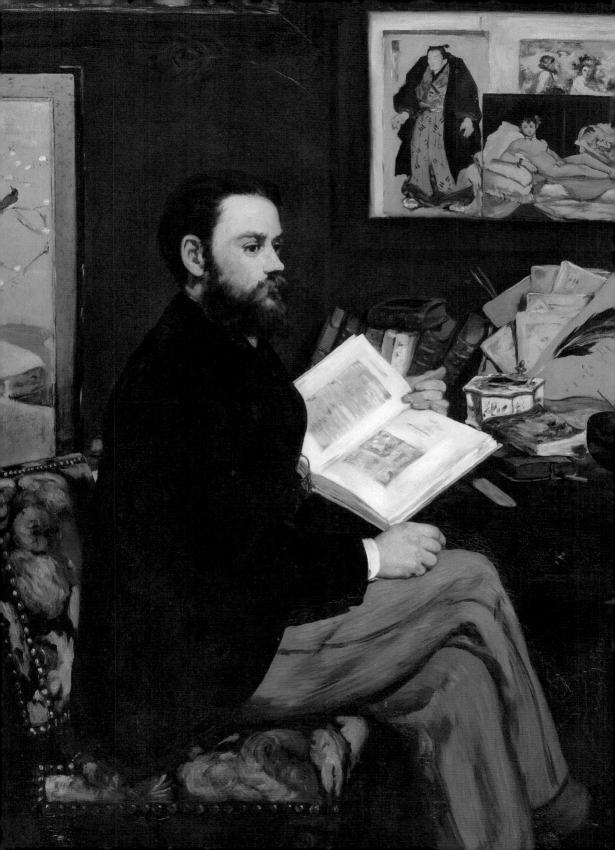

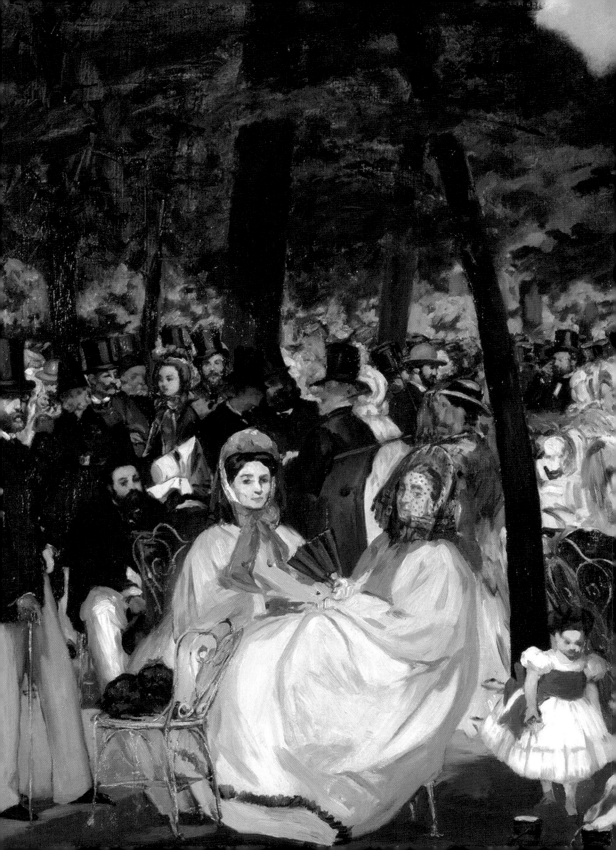

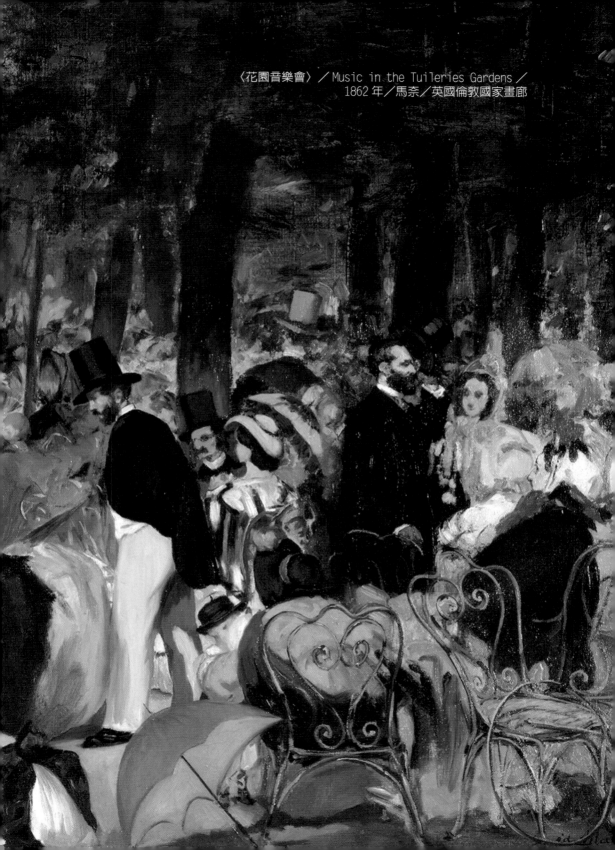

〈花園音樂會〉／Music in the Tuileries Gardens／
1862 年／馬奈／英國倫敦國家畫廊

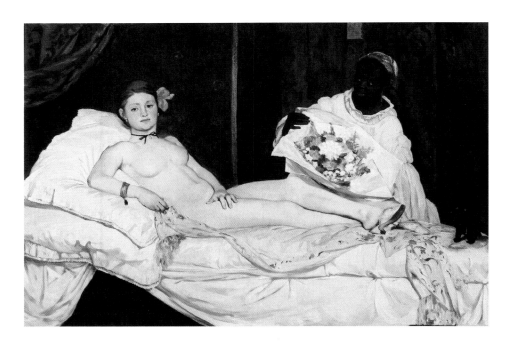

　　我們並不清楚馬奈最初是在什麼時候接觸到浮世
繪版畫，但他和莫內一樣，喜歡收藏日本的工藝品，
同時也是《北齋漫畫》最初的傳閱者之一。在馬奈的
作品中可以清楚地感受到，藝術家在改變用透視法營
造空間幻象時所做的嘗試。〈左拉像〉正是這樣一種
嘗試的結果。我們可以深刻地感受到馬奈對於日本繪
畫中畫面的平面處理與色彩組合裝飾性的借鑒。當然
這遠不是他的第一次嘗試。早在五年前他創作的〈奧
林匹亞〉就已經對背景進行了不同以往的大膽處理，
使視覺效果趨於平面化。緊接著，兩年後的〈吹笛少
年〉（右圖）更加深化了這一點。站立的少年站在平
面化的背景前，視覺反差效果強烈。在風景題材的作

⬆
〈奧林匹亞〉／Olympia／馬奈／1863 年／法國巴黎奧賽美術館

➡
〈吹笛子的少年〉／Le Joueur de fifre／馬奈／1866 年／法國巴黎奧賽美術館

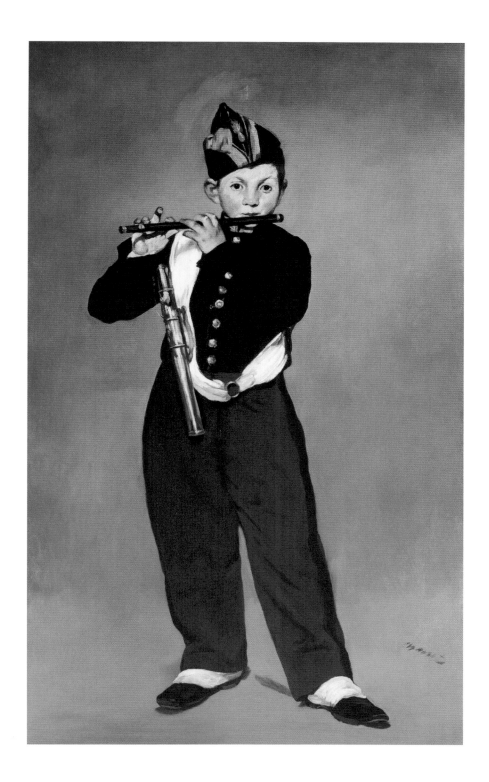

品中（左圖），馬奈也一反歐洲傳統繪畫的透視規律，採用了一種日本式的高視點構圖。

　　竇加大約是在 1850 年代後期，在朋友布拉克蒙（Bracquemont）的介紹下認識日本浮世繪版畫的。我們可以在竇加的作品中很容易地找到「日本化」傾向，而在這一點上竇加表現得似乎尤為徹底。他十分鍾情於日本的扇子，並且已經不滿足於僅僅將其點綴在畫面的背景之中，而是喜歡像描繪靜物那樣畫扇子自娛，或者是在真正的扇子上描繪出芭蕾舞劇的場景。

　　當然，這僅僅是最淺層次上的摹寫，竇加作品中最顯著的日本繪畫特徵在於對截取式構圖方式的採用，也就是我們通常所說的對形體的剪裁。在傳統的西方繪畫中，或者說在印象派畫家之前，西方藝術家總是將所要表現的主體放置在畫面的中心位置，或者用某種類似對稱的表現手法進行處理，以獲得畫面的平衡感，極少見到有將描繪對象放置在畫面的邊緣，並對其主體進行切割的表現形式。但這一點在竇加的作品中卻頻繁地出現了，他毫無顧忌地採用奇特的視角，將舞女美麗的胴體裁剪開來。

　　為什麼竇加會採取這樣的構圖方式，或者說，這樣一種對事物的獨特觀察方式是如何形成的？原因可能來自兩個方面。第一個方面是攝影技術的運用。竇加去世後，人們在他的畫室中發現了大量用相機在劇院的包間內拍攝的照片。竇加生前對此沒有絲毫的透露，這些照片對於竇加在描繪芭蕾舞女的作品中採用

↖
《富嶽三十六景：武陽佃》／葛飾北齋／約 1830 年／東京富士美術館

↖
〈在布羅尼的基爾塞號〉／The ‘Kearsarge’ at Boulogne ／馬奈／1864 年／美國紐約大都會美術館

↑
《婦女人相十品：端茶的女
子》／喜多川歌麿／1793 年
／美國紐約大都會美術館

↓
〈環抱雙手的芭蕾舞者〉／
Ballet Dancer with Arms
Crossed ／竇加／1872 年／
美國波士頓美術館

偶然的角度和獨特的視點、構圖以及將對象進行切割的表現手法無疑是有幫助的。第二個方面是受日本浮世繪的影響。在考察浮世繪作品時，我們發現截取式構圖在其中確有出現，雖然數量並不是很多。日本繪畫中出現這一構圖方式的原因主要有三方面：一是日本繪畫中存在著多頁作品這樣一種形式，因此，許多歐洲人誤以為是完整的作品，事實上卻只是一個較大的多頁作品的片段；二是浮世繪作品最初是以瓷器和茶葉的包裝材料進入歐洲，因此按需要對包裝材料進行剪裁的可能性極大；三是描繪在日本的折疊屏風上的作品，一整幅屏風畫必然會被人為地切割成數個部分，而一個被割裁的形象往往會在另一扇與之毗連的屏風上出現。

帶有平面化和裝飾性藝術樣式的浮世繪藝術對後印象派藝術的影響很大。後印象派將不同的藝術形式發揮到極致，幾乎不顧及任何題材和內容。在藝術表現上，後印象派更加強調構成關係，認為藝術形象要異於生活的物象，用作者的主觀感情去改造客觀物象，要表現出「主觀化的客觀」。他們在尊重印象派光色成就的同時，不是片面追求外部光線，而是側重於表現物質的具體性、穩定性和內在結構。

文森特・梵谷可能是著名畫家中受浮世繪影響最深的人。自從梵谷在《倫敦新聞畫報》和《世界報》中發現了浮世繪的畫作，就開始對浮世繪產生濃厚的興趣。梵谷在 1886 年—1888 年間逗留巴黎，他收藏了一些浮世繪風格的雕版作品，並且以此來裝飾自己的畫室。

　　梵谷受浮世繪的影響可分為兩個階段：巴黎時期是臨摹浮世繪的形式，阿爾時期（1888-1889 年）是追求浮世繪的精神。而臨摹又分為兩種：一為直接臨摹，二為間接臨摹。其中直接臨摹的三幅作品是溪齋英泉的〈花魁〉（右圖），歌川廣重的〈龜戶梅屋〉（第 150 頁下圖），以及 1857 年創作的〈在雨中〉（第 151 下圖）。

　　梵谷在完全保留了原作形象的基礎上又有所突破，以油畫臨摹版畫，以筆法代替刀法，將印象派的色彩和點彩派的手法帶入日本風景中，並且色彩遠比原作強烈、鮮豔，其中的代表作是〈唐基老爹〉（第 156 頁圖）。

　　高更與梵谷一樣，對日本抱有一種幻想，他收藏了一些浮世繪版畫，並在離開巴黎時將其中相當一部分作品帶到了大溪地，包括葛飾北齋的《富嶽三十六景》。並且，同許多印象派藝術家一樣，在高更受浮世繪影響創作的前期，也經歷過一個「日本化」的階段——他在數幅肖像作品的背景中都掛上了日本版畫。

　　然而，客觀而言，對於高更的藝術創作產生影響的異域藝術並不僅僅是日本繪畫，高更的一生受到了日本藝術、佛教藝術以及其他多種非西方文化的影響。高更所追尋的是一種單純的感覺，無論是在繪畫中還是在生活中。他遠離巴黎紛繁複雜的城市生活而去了大溪地，在藝術上則發展出了一套單純原始、極具象徵意義的風格。

〈花魁〉／Japonaiserie:Oiran ／梵谷／ 1887 年／荷蘭阿姆斯特丹國立博物館

⬆
《名所江戶百景‧夏部：
龜戶梅屋》／歌川廣重／
1857 年／
夏威夷檀香山藝術博物館

⬇
〈開花的梅子樹〉／
Flowering plum tree
(after Hiroshige)／
梵谷／1887 年／
荷蘭阿姆斯特丹梵谷美術館

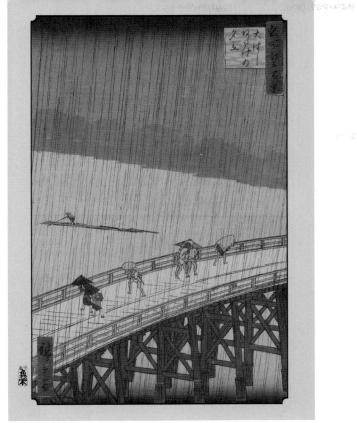

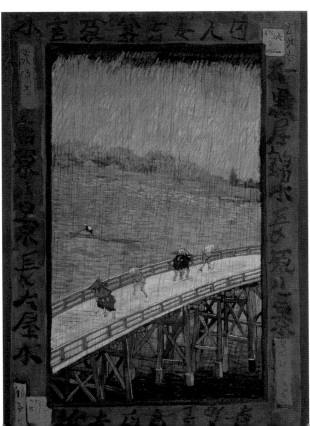

⬆
《名所江戶百景・夏部：
大橋安宅之夕立》／
歌川廣重／1857 年／
東京國立博物館

⬇
〈在雨中〉／
The Bridge in the Rain
（after Hiroshige）／
梵谷／1887 年／
荷蘭阿姆斯特丹梵谷美術館

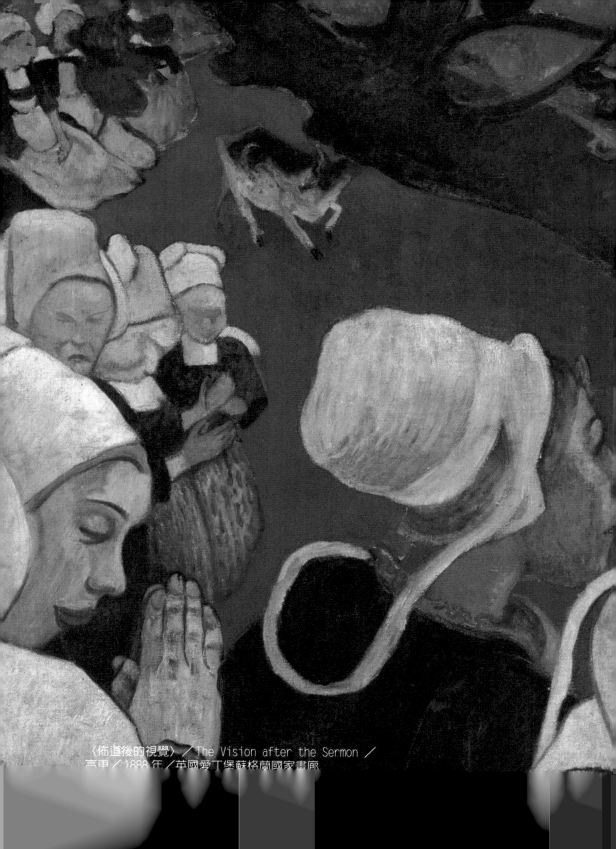

〈佈道後的視覺〉／The Vision after the Sermon ／
高更／1888 年／英國愛丁堡蘇格蘭國家畫廊

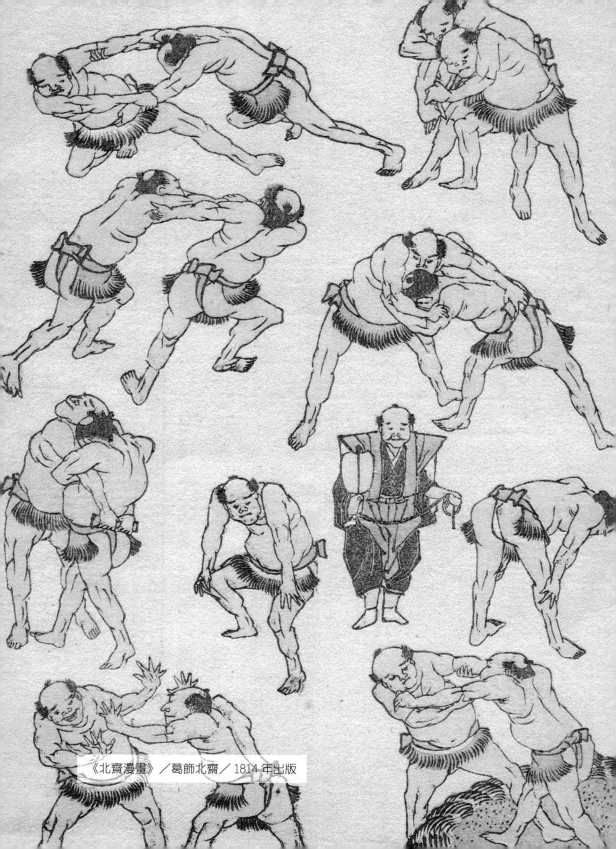

《北齋漫畫》／葛飾北齋／1814 年出版

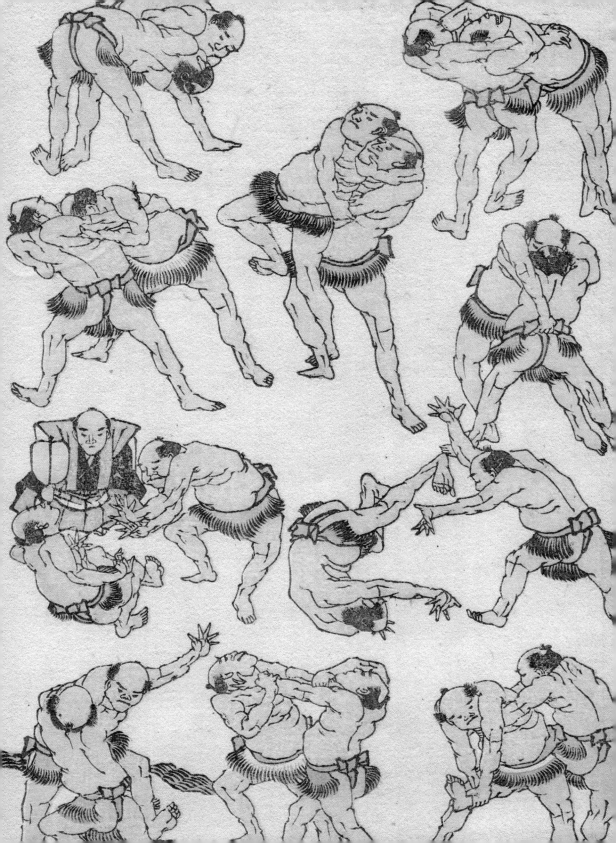

在高更的藝術中，最為鮮明的兩種日本技法其特徵是：黑色的線條和平塗的色彩。他的作品極具表現性，著名的〈佈道後的視覺〉（見 152 頁圖）便是如此。畫面中充斥著大塊的、鮮豔的、平塗的色彩，而黑色的線條彷彿靈魂一般在其間遊走，串起整個畫面，引導著觀看者的視線。畫面中有一些與《北齋漫畫》（見 154 頁圖）中的人物十分相似的形象。

印象派和後印象派藝術家們都是通過自身的探求，將源於日本的藝術在更為寬泛的可能性上發展出了極為不同的風格。

〈唐基老爹〉／Portrait of Père Tanguy ／梵谷／1887 年／巴黎羅丹博物館

浮世繪欣賞

鈴木春信

極致浮世繪

鈴木春信在他有生之年創作了大約六百套木版畫，都是在六年間創作的。他所畫的那些腰肢細瘦、手足纖巧、體態輕盈的仕女，幾乎有一種超凡的秀美，而特殊風格的面部則缺乏表情。他與前輩畫家有所不同的地方在於：初期畫家們在畫美女像時，總是用色彩暗淡的或素白的背景，而在他的構圖中，則多用自然風景或建築物。但這並非為了要達到寫實主義的效果，反之，春信為美麗的人物繪畫背景，無論是室內或室外，都浸於一種抒情風味及詩的意境。他用互相調和或互成對比的豐富色彩，表現出豐富和諧的繪畫效果。此外，春信對古典藝術所產生的興趣，使他經常在畫中插入些許古詩句。春信的畫是一種具有根深蒂固的日本精神的藝術，對明和時代的版畫有著決定性的影響。

1724 — 1770

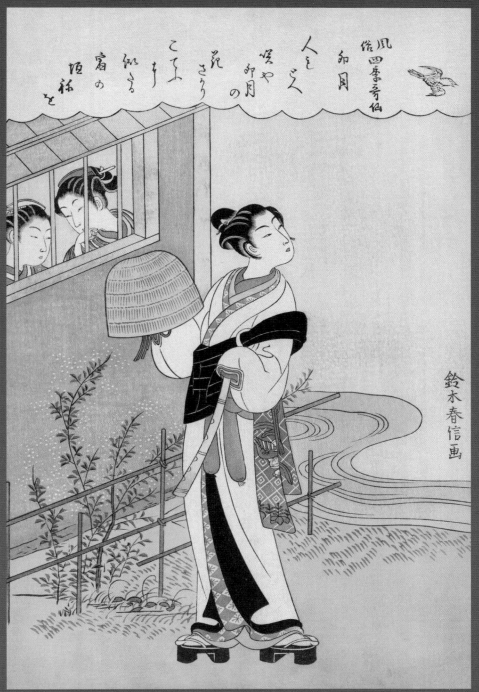

鈴木春信画

《風俗四季歌仙：卯月》／鈴木春信／1768年／美國紐約大都會美術館

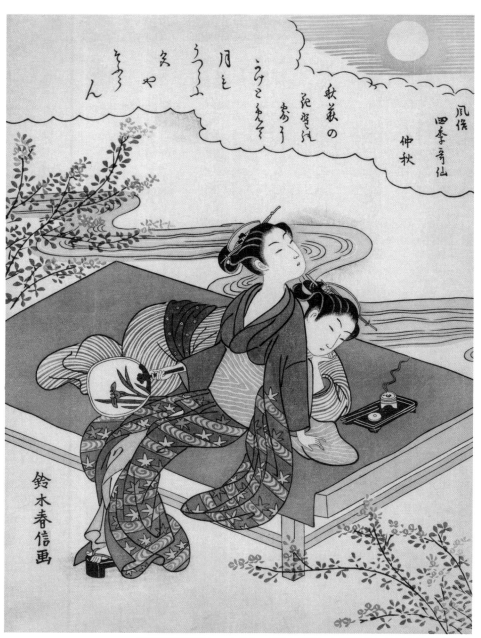

《風俗四季歌仙：中秋》／鈴木春信／1770 年／美國國會圖書館

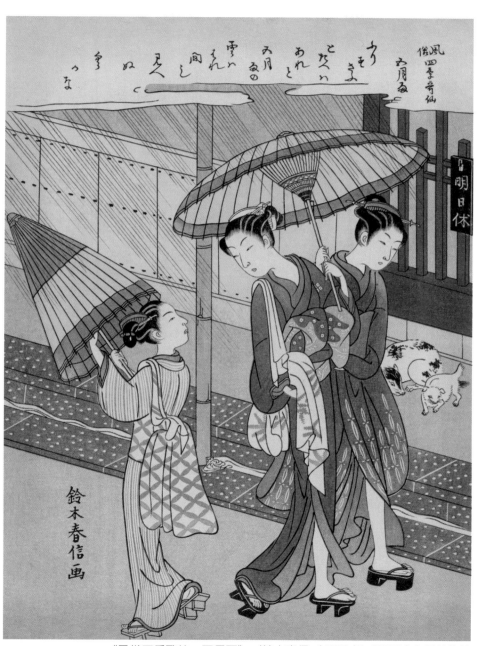

《風俗四季歌仙：五月雨》／鈴木春信／1768 年／美國波士頓美術館

浮世繪欣賞：鈴木春信

161

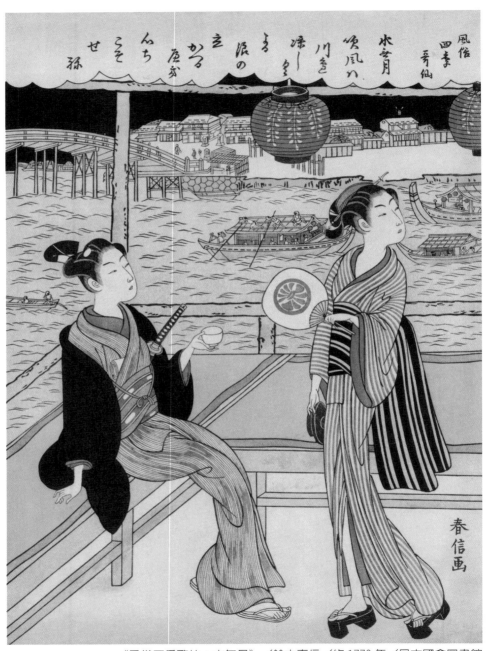

極致浮世繪

《風俗四季歌仙：水無月》／鈴木春信／約 1770 年／日本國會圖書館

162

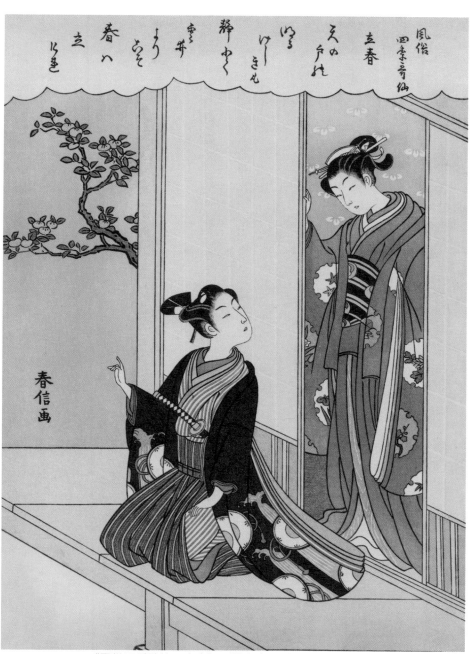



風俗
四季歌仙

立春

天の戸れ

静かに

春は

立

《風俗四季歌仙：立春》／鈴木春信／1768 年／美國紐約大都會美術館

浮世繪欣賞：鈴木春信

163

磯田湖龍齋

磯田湖龍齋本姓藤原氏，之後姓磯田，名正勝，俗稱莊兵衛，磯田湖龍齋是其號。他原是神田小川町旗本土屋家的浪人，沒有固定收入。明和年間湖龍齋開始學習版畫創作，早期作品還使用過鈴木春廣或龍齋齊春廣作為名號。磯田湖龍齋以細長的柱繪形式為專長。這種畫比例極細窄，非常考驗畫家的構圖能力和畫面組織能力。湖龍齋筆下的美人往往給人一種冷漠疏離之感，而這種高傲的神采也是她們帶有天然貴氣的根本原因，即便是畫吉原花廊中最八面玲瓏的花魁，湖龍齋也不屑於表現她們的媚態。除了畫美人，湖龍齋還涉獵人物和動物的浮世繪創作，畫工精美，非常難得。雖然湖龍齋的名號不如鈴木春信響亮，但依然是一位偉大的畫家。

1735 — 1790

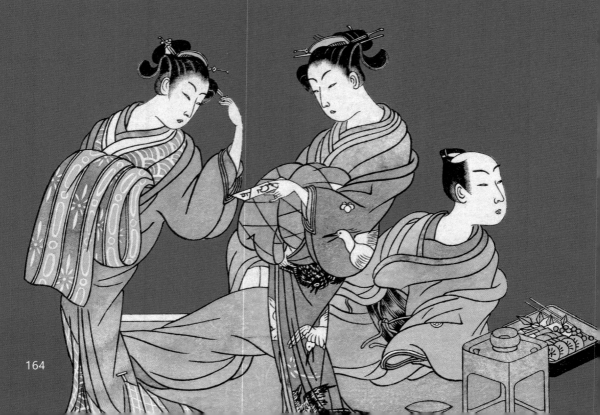

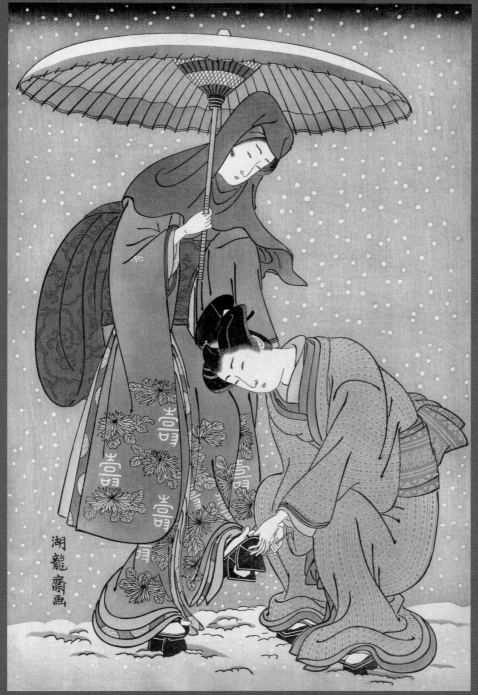

〈傘〉／磯田湖龍齋 ／18 世紀中／日本關西立命館大學

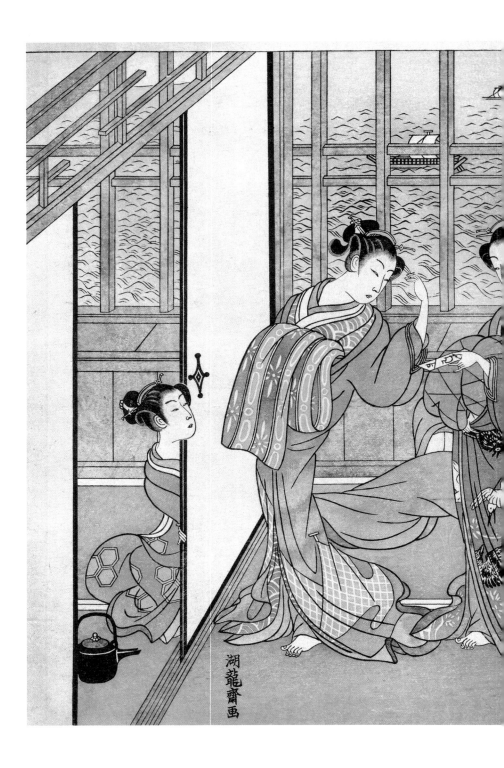

湖龍齋畫

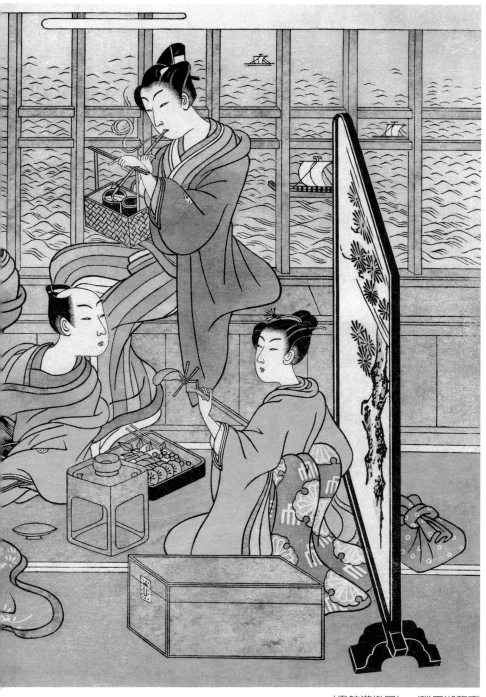

〈畫舫遊樂圖〉／磯田湖龍齋

鳥居清長為鳥居派第三代傳人鳥居清滿的學生，是鳥居派的第四代繼承人。屬於鈴木春信與喜多川歌麿時期的人物，活躍於天明年間。清長以雙聯畫和三聯畫版式聞名，他的專長是「清長美人」式的美人畫──鳥居清長將鈴木春信的楚楚可憐的女畫加以改良，又吸取北尾重政的特色，將美女改為修長玉立、寫實健康的女性形象。他的畫通常都是已婚婦女，有著健康開朗的笑容。鳥居清長創作的大量浮世繪作品受到大眾的喜歡，潛移默化地培養人們欣賞仕女畫的藝術品味，為浮世繪打開了更加普世的局面。他與鈴木春信、喜多川歌麿、東洲齋寫樂、葛飾北齋、歌川廣重並列為「浮世繪六大家」。

浮世繪欣賞

鳥居清長

1752 — 1815

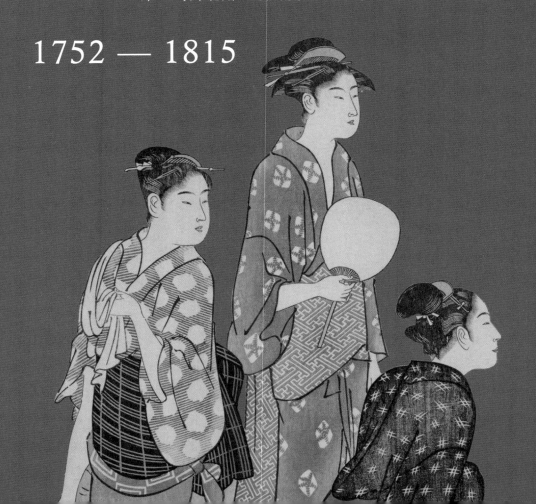

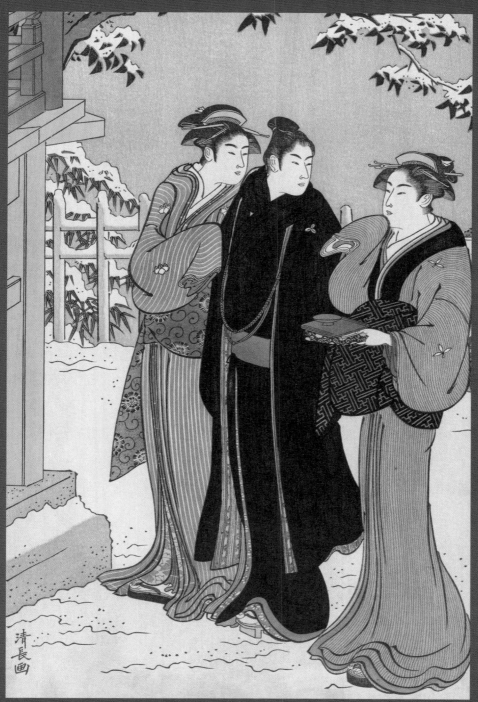

〈立雪〉／鳥居清長／18世紀中／美國紐約大都會美術館

浮世繪欣賞：鳥居清長

169

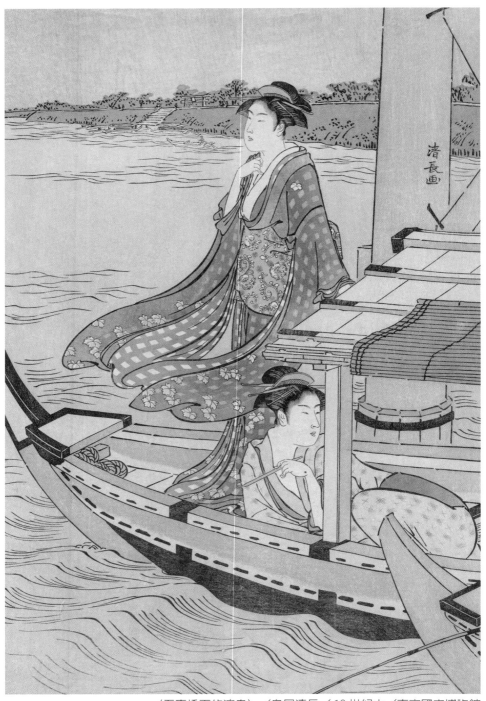

〈吾妻橋下的涼舟〉／鳥居清長／18 世紀中／東京國立博物館

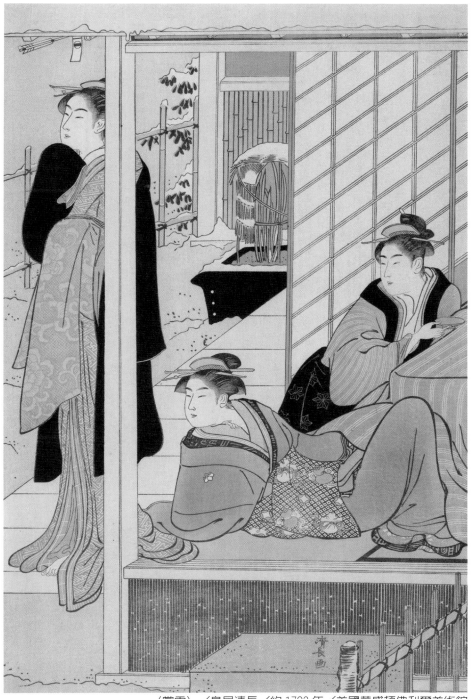

〈賞雪〉／鳥居清長／約 1783 年／美國華盛頓佛利爾美術館

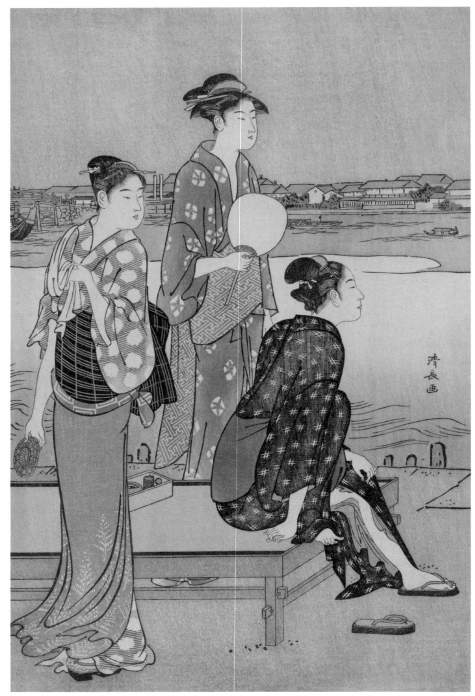

〈大川端涼爽的夜晚（左）〉／鳥居清長／1784 年／美國紐約大都會美術館

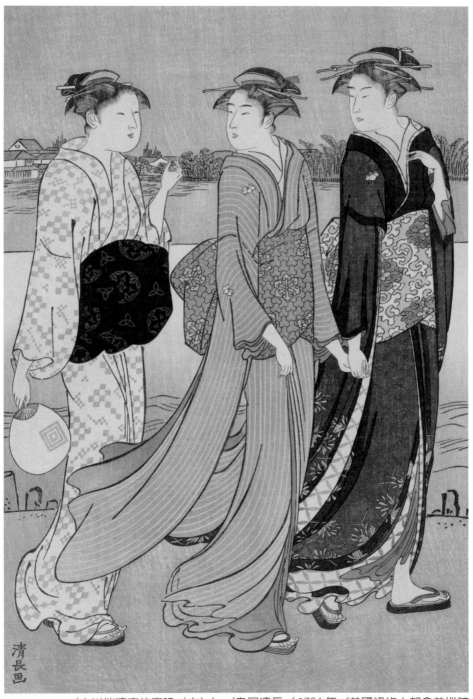

〈大川端涼爽的夜晚（右）〉／鳥居清長／1784 年／美國紐約大都會美術館

溪齋英泉

極致浮世繪

溪齋英泉幼年時對文學和繪畫感興趣，因為出身於武士階層，所以父親並不支持他學習藝術。但是由於家道中落，或許父親覺得兒子有一技之長並非壞事，於是將 12 歲的溪齋英泉送去拜狩野白桂齋為師。自此，溪齋英泉開始學習傳統日本畫。三年後完成元服儀式後，溪齋英泉憑藉家族關係得到了一份公職，不再學習繪畫。兩年的光景，他就因頂撞上司而被革職。從此以後溪齋英泉不再出仕，過起了狂放不羈的生活。20 歲後溪齋英泉開始向繪師菊川英山學習繪畫技法，同時也常與住所附近的另一畫家葛飾北齋往來交流。在風景畫方面，溪齋英泉曾與另一繪師歌川廣重攜手繪出以中山道一帶驛站為背景的《木曾街道六十九次》。晚年溪齋英泉所作的《無名翁隨筆》則成為後人研究浮世繪的資料來源之一。

1752 — 1815

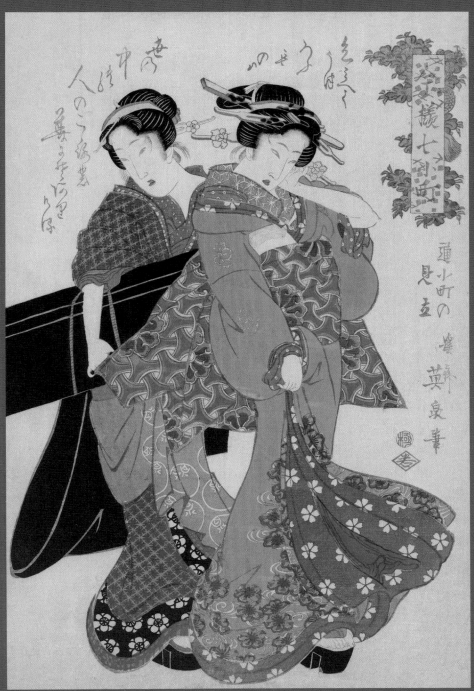

〈今樣七小町〉／溪齋英泉／ 1818-1820 年／美國國會圖書館

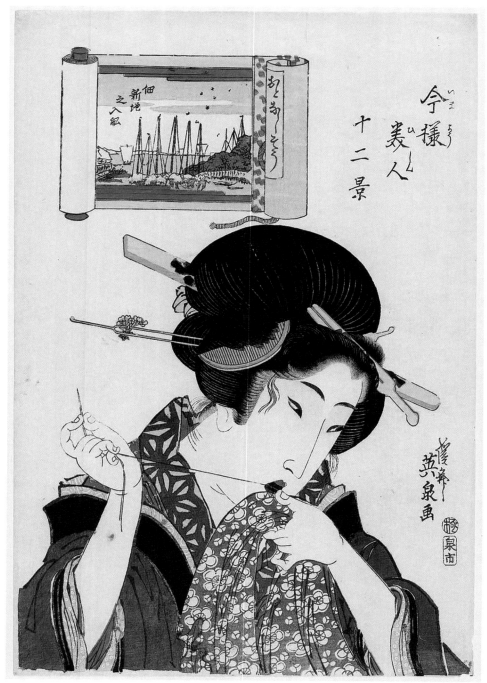

〈今樣美人十二景〉／溪齋英泉／1822-1823 年／美國波士頓美術館

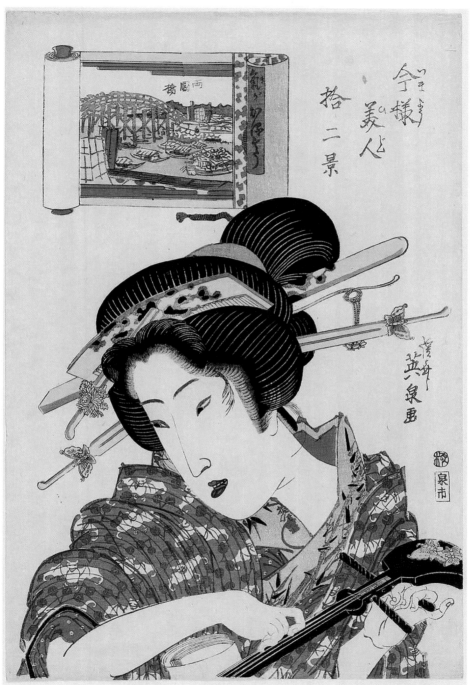



〈今樣美人十二景〉／溪齋英泉／1822-1823 年／日本國會圖書館

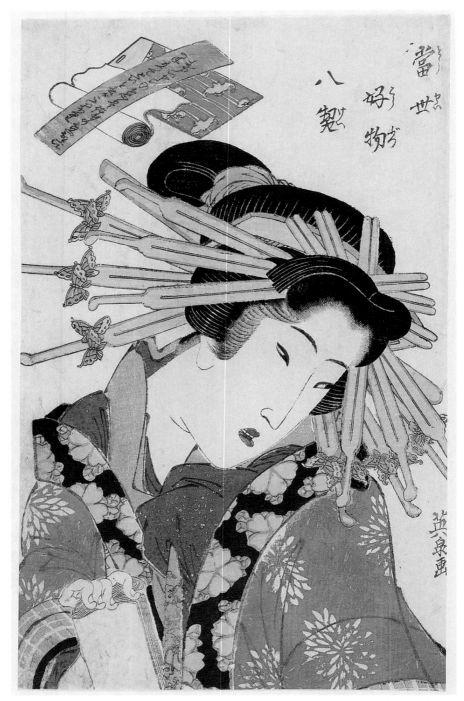

〈當世好物八婦〉／溪齋英泉

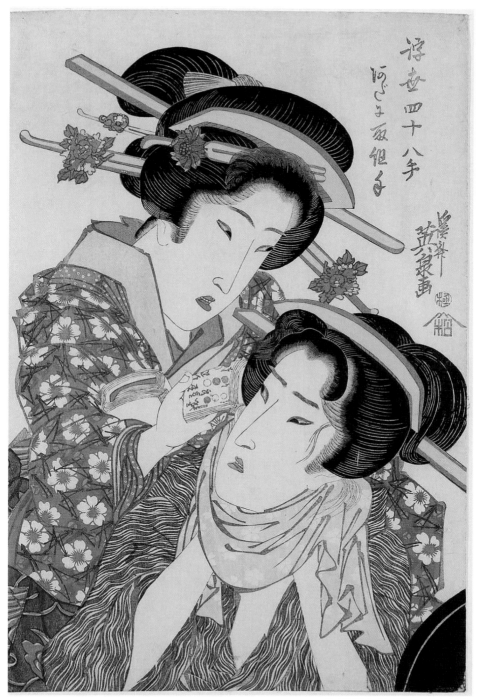

〈浮世四十八手〉／溪齋英泉

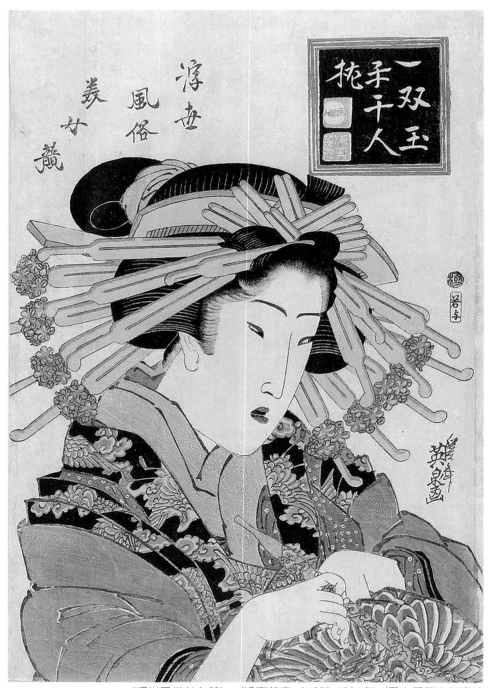

〈浮世風俗美女競〉／溪齋英泉／1823–1824 年／日本千葉市美術館

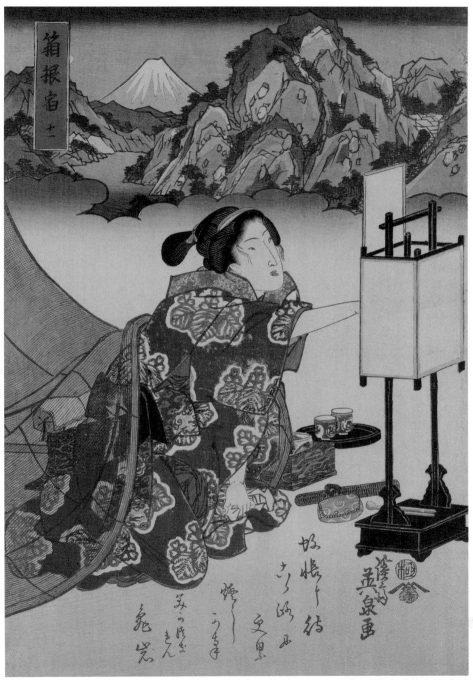

浮世繪欣賞：溪齋英泉

〈箱根宿十一〉／溪齋英泉／1823-1824 年／日本千葉市美術館

月岡芳年

月岡芳年是歌川國芳的學生。他創作了歷史繪、美人繪、役者繪、風俗繪、古典繪、合戰繪等多種多樣的浮世繪作品，在各領域表現出其獨特的畫風。多數作品中以帶有強烈衝擊性的「無慘繪」著稱。此時的日本開始大量採用西方的攝影與平版印刷技術，浮世繪的需求下降，而月岡芳年仍堅持不懈地創作並試圖讓浮世繪達到一個新的水準，其門下培養出一大批從事日本畫與西洋畫創作的畫家，因此他常被稱作「最後的浮世繪師」。日本當代作家江戶川亂步與三島由紀夫都非常鍾愛他畫中光怪陸離的場面。

1752 — 1815

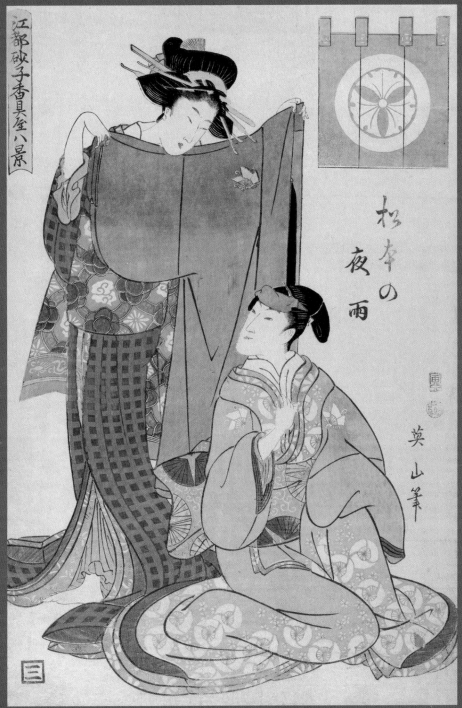

《江都砂子香具屋八景：松本的夜雨》／菊川英山／19世紀／日本國會圖書館

193

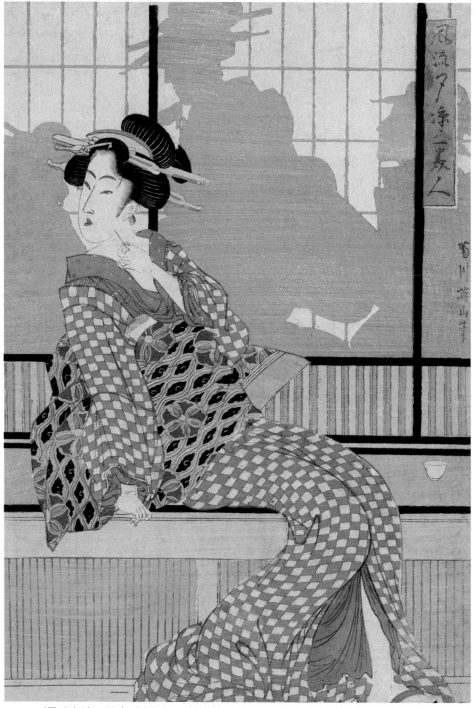

〈風流夕涼三美人（右）〉／菊川英山／1810-1820 年／美國舊金山現代藝術博物館

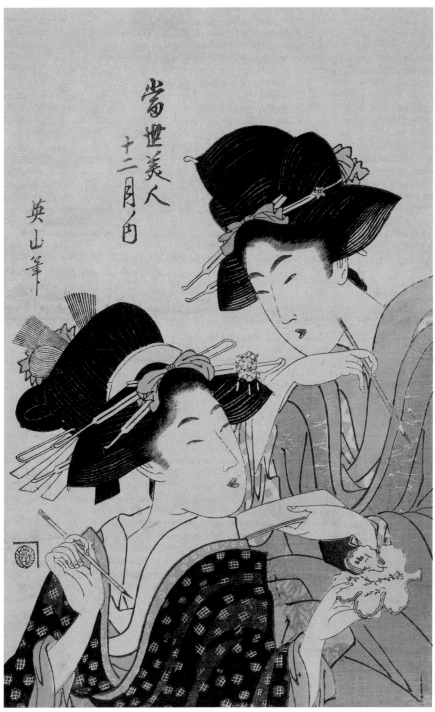

當世美人
十二月之白

英山筆

〈當世美人十二月之內〉／菊川英山／19 世紀／美國波士頓美術館

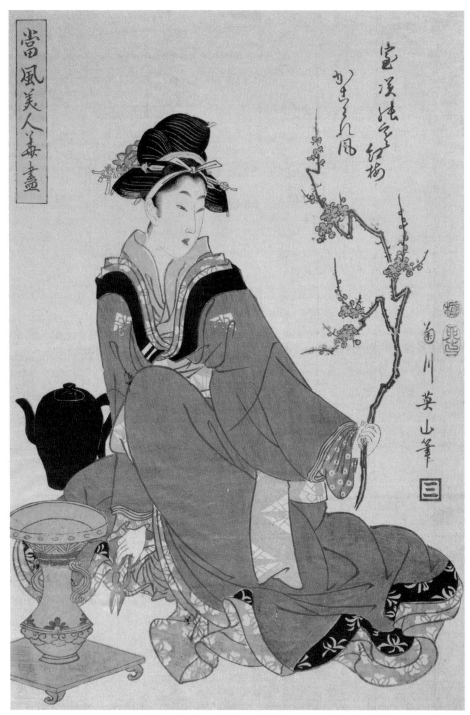

《當風美人花盡：紅梅》／菊川英山／1807年／美國波士頓美術館

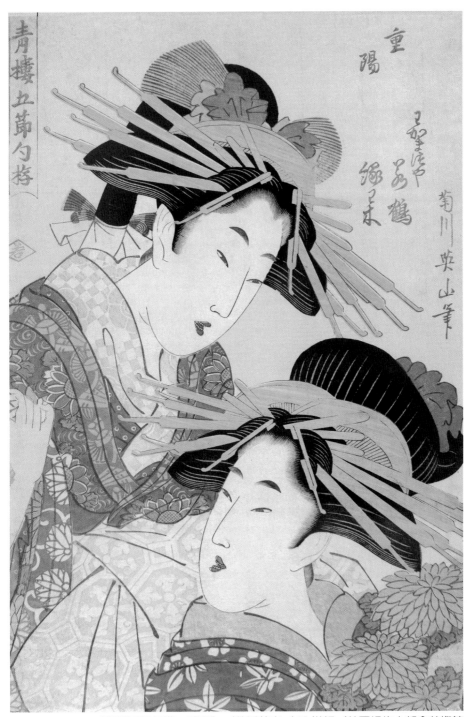

《青樓五節句遊：重陽》／菊川英山／19世紀／美國紐約大都會美術館

197

浮世繪欣賞

東洲齋寫樂

極致浮世繪

東洲齋寫樂擅長畫人物肖像，他的生卒年份不詳，現存的錦繪作品被確認是寬政六年至寬政七年的 10 個月之間所創作，全部由蔦屋重三郎經營的店出版。寫樂是所有浮世繪畫家中最神祕的一個，10 個月之內創作出一批畫風奇異的役者繪。在此之後，再也不發表任何作品，沒人知道他是誰，也沒人真正知道他創作的目的。學界關於東洲齋寫樂生平的研究，主流意見認為他可能自己就是一位役者，不過不是主角，而是一邊做配角一邊做場務，名字叫齋藤十朗兵衛。當時人們對東洲齋寫樂的畫作並不感興趣，認為他畫得不夠唯美。然而西方藝術評論家在見到寫樂的役者繪肖像後大為激賞，甚至認為他的藝術能夠代表日本人物肖像畫的最高水準。

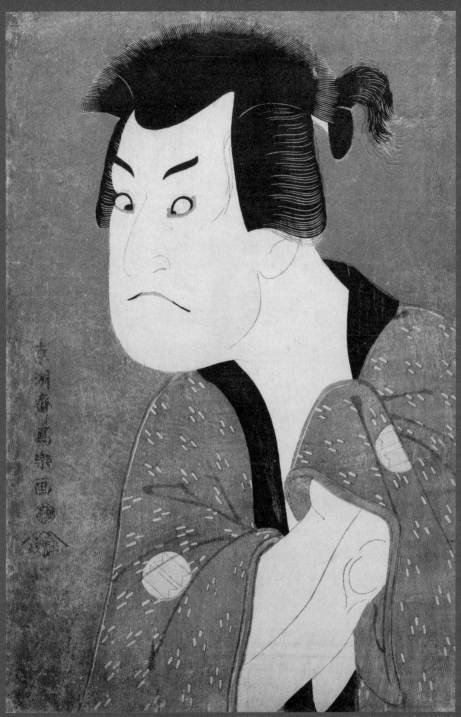

〈三世坂田半五郎之藤川水右衛門〉／東洲齋寫樂／1794 年／美國紐約大都會美術館

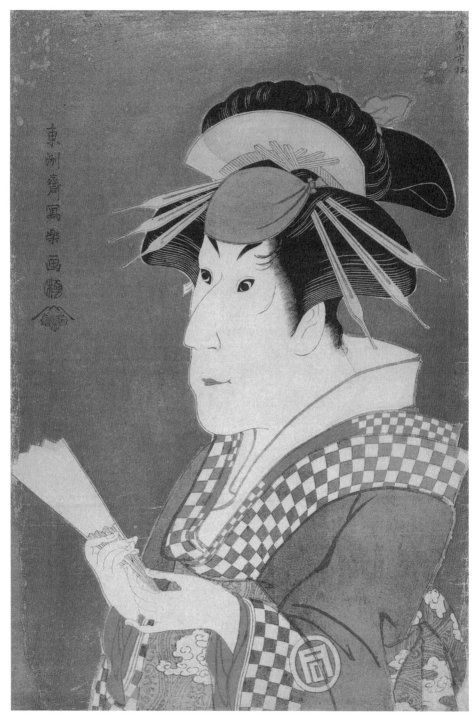

〈三世佐野川市松之祇園的白人女性〉／東洲齋寫樂／1794 年／日本東京國立圖書館

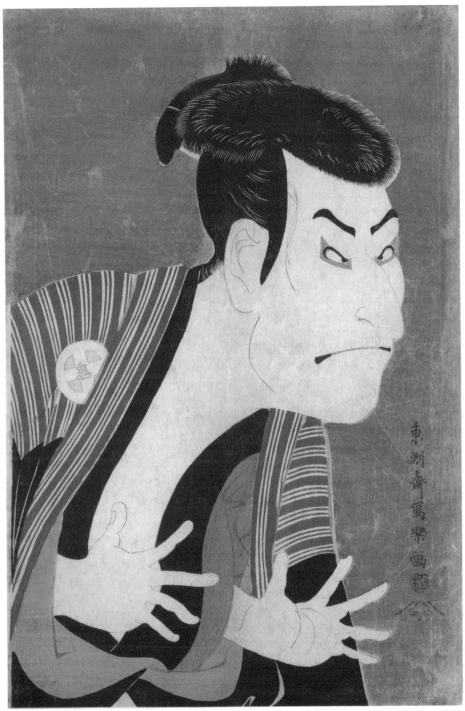

〈三代目大谷鬼次之奴江戶兵衛〉／東洲齋寫樂／1794 年／日本東京國立圖書館

歌川國芳

歌川國芳幼名井草芳三郎，後名孫三郎。他先拜歌川國直為師，後於 1811 年被歌川豐國看中並收為弟子，1814 年出師，並取藝名歌川國芳。和歌川派其他畫家一樣，他開始是創作戲畫，但生意不佳，幾年後不得不以修理榻榻米為生。後來偶遇歌川國貞，覺得自己的才能其實高過對方，於是刻苦努力，畫出的一些武者三聯畫得到好評。1827 年他開始創作著名的《通俗水滸傳豪傑百八人》系列。19 世紀 30 年代早期多創作山水風景畫，40 年代創作了大量的美人繪和武者繪。歌川國芳還因為畫貓而著名，經常在畫面角落裡畫上貓。據弟子說他愛貓愛到作坊裡到處養貓的地步。歌川國芳運用新奇的設計，天馬行空的想法和扎實的繪畫能力，突破浮世繪的框架，創造出許多吸引人的作品，是浮世繪歌川派晚期的代表畫家之一。

1787 — 1867

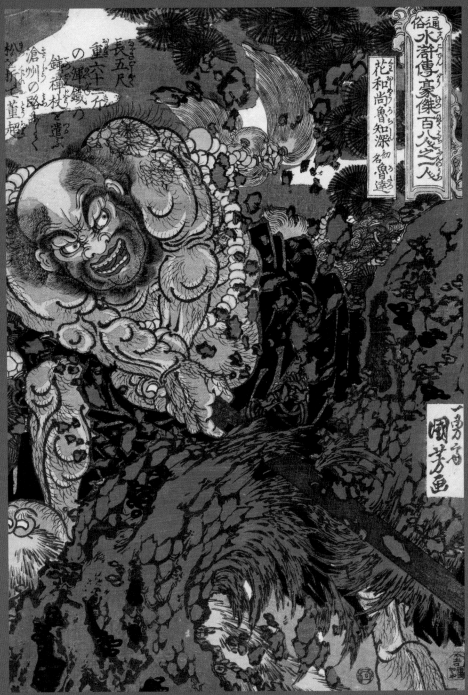

《通俗水滸傳豪傑百八人之一人：花和尚魯智深》／歌川國芳／1827-1830 年／
倫敦大英博物館

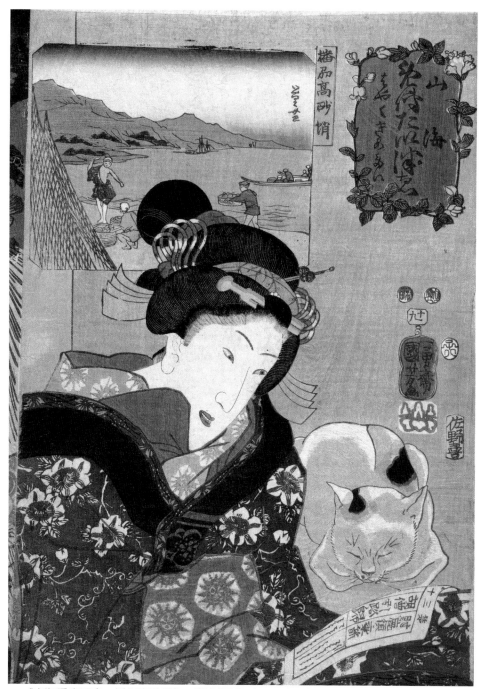

《山海愛度圖會：播州高砂蛸》／歌川國芳／1852 年／早稻田大學坪池紀念劇院博物館

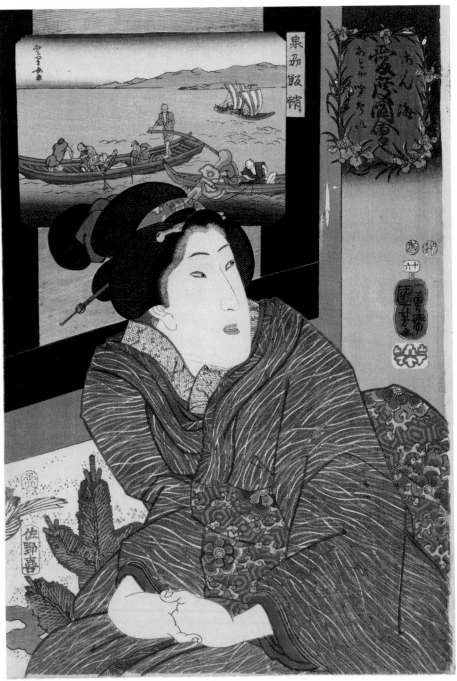

《山海愛度圖會：泉州飯蛸》／歌川國芳／1852 年／日本國會圖書館

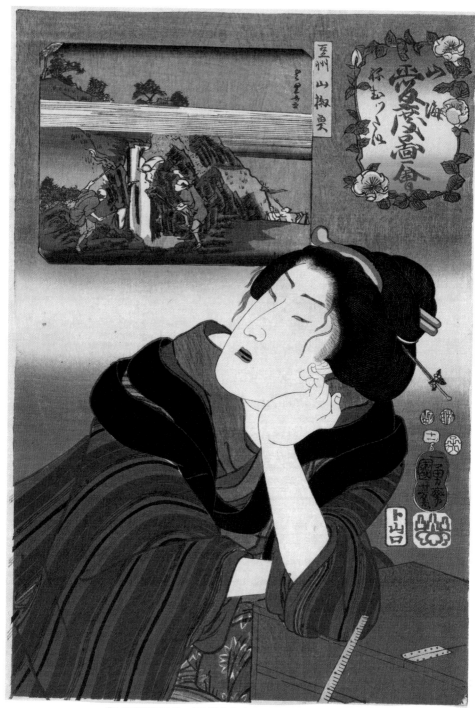

《山海愛度圖會：豆州山椒魚》／歌川國芳／1852 年／日本國會圖書館

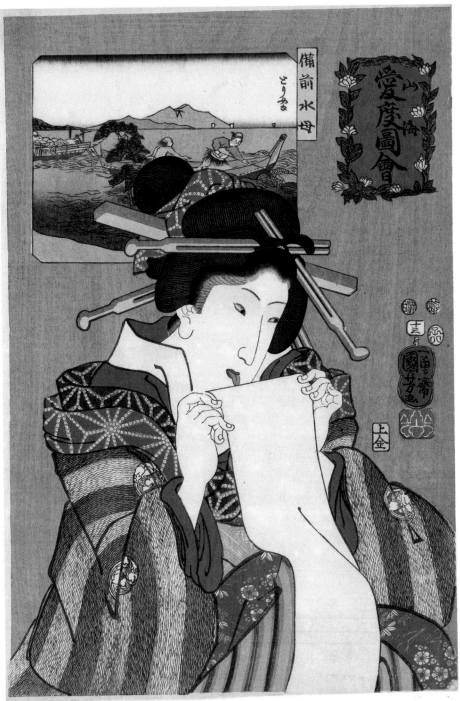

《山海愛度圖會：備前水母》／歌川國芳／1852 年／日本國會圖書館

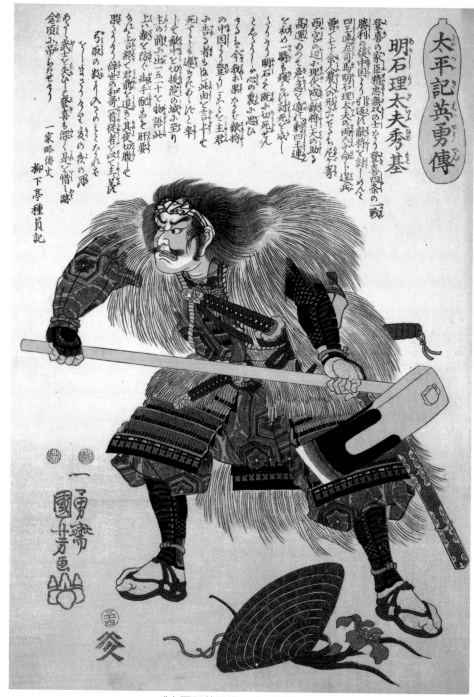

《太平記英勇傳：明石理太夫秀基》／歌川國芳／1848 年／
早稻田大學坪池紀念劇院博物館

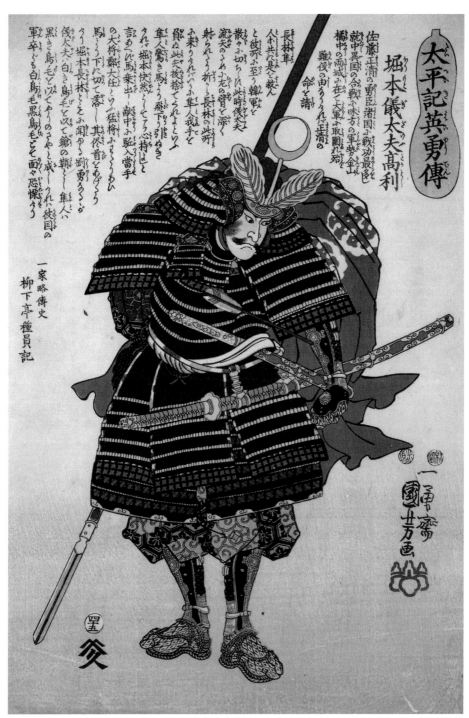

《太平記英勇傳：堀本義太夫高利》／歌川國芳／1848 年／倫敦大英博物館

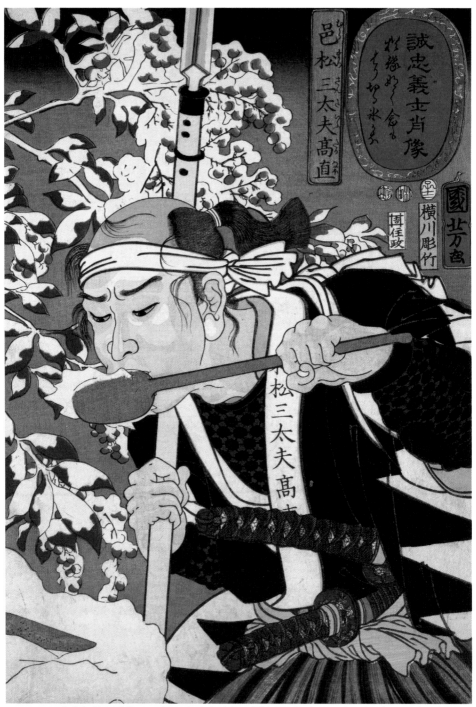

《誠忠義士肖像：邑松三太夫高直》／歌川國芳／1852 年／日本江戶東京博物館

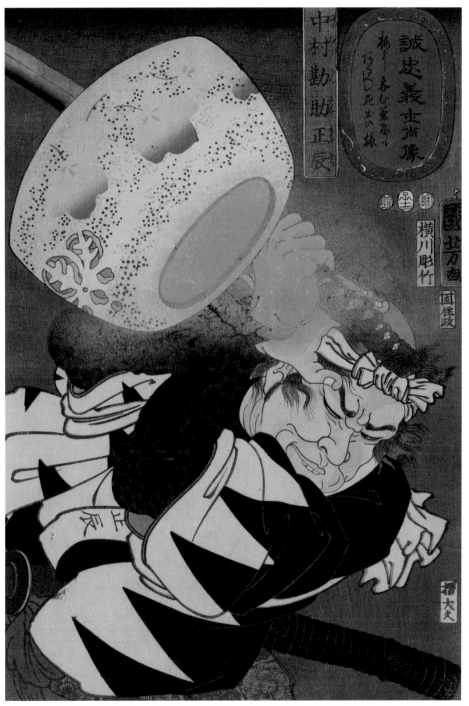

《誠忠義士肖像：中村勘助正辰》／歌川國芳／ 1852 年／日本江戶東京博物館

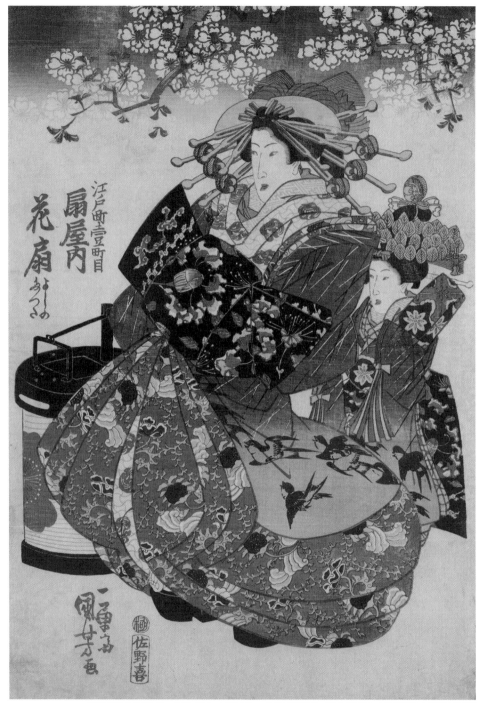

《江戶町壹町目：扇屋內·花扇》／歌川國芳／1843 年／美國波士頓美術館

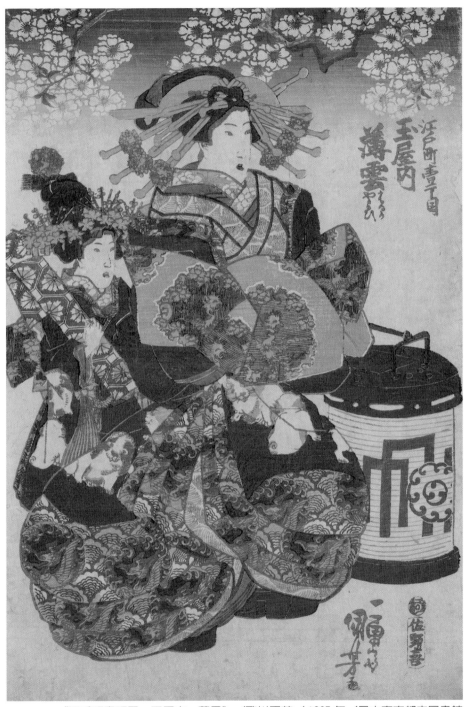

《江戶町壹町目：玉屋內‧薄雲》／歌川國芳／ 1835 年／日本東京都立圖書館

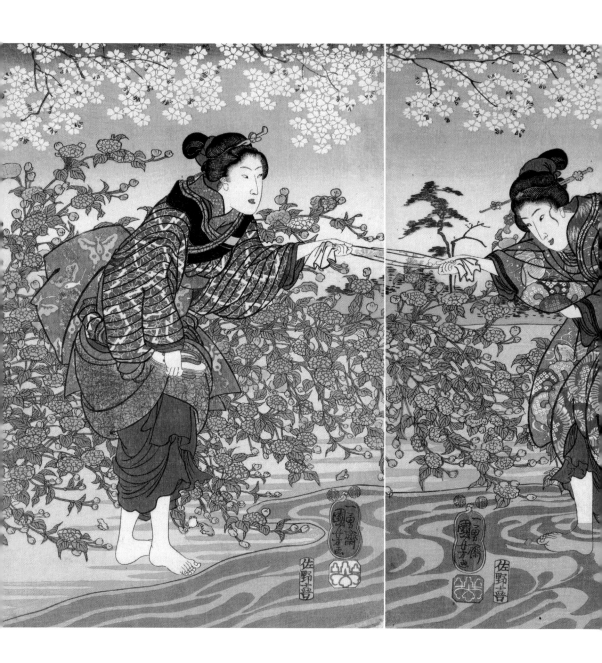

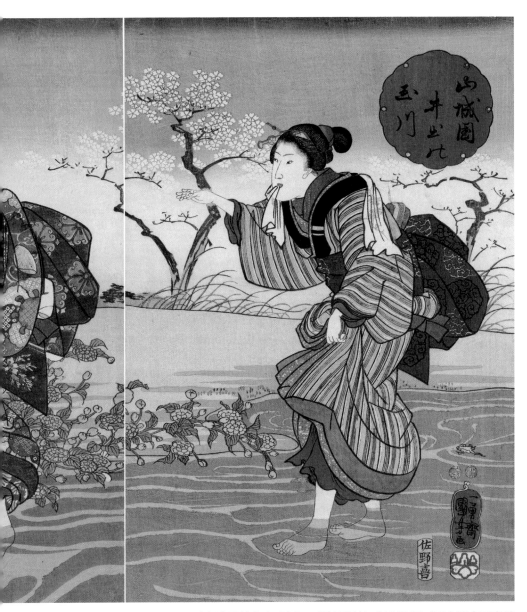

〈山城國井出之玉川〉／歌川國芳／1847 年／日本國會圖書館

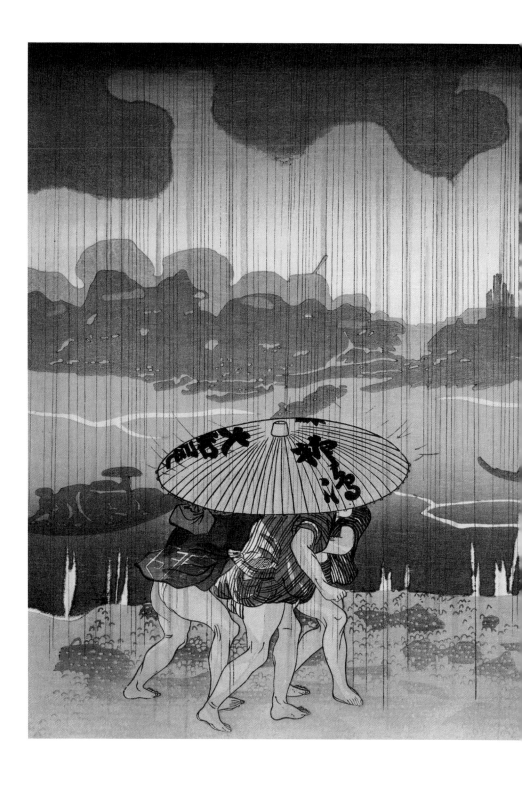

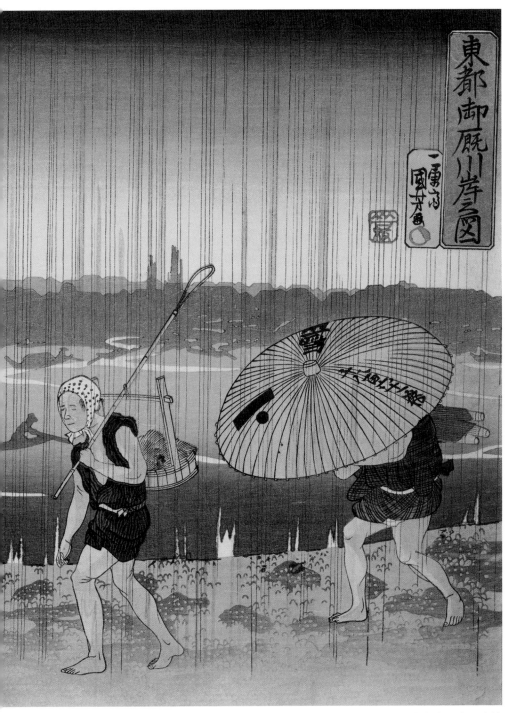

〈東都御厩川岸之圖〉／歌川國芳／19 世紀／日本東京國立圖書館

〈怪誕：岡崎貓妖〉／歌川國芳／1850 年／美國紐約大都會美術館

(page image — text within the illustration is part of the artwork)

〈相馬古内裏〉／歌川國芳／1845-46 年／日本東京富士美術館

《通俗三國志之內・玄德馬躍檀溪跳圖》／歌川國芳／1853 年／美國波士頓美術館

歌川豐國

歌川豐國是歌川派創始人歌川豐春的弟子。早期他在豐春身邊學習浮世繪時，追隨老師風格。後來他創作了〈苦者樂元〉的插圖，成為個人繪畫事業的開端。儘管從歌川豐國的畫作中能明顯看到鳥居清長與喜多川歌麿風格的影子，但是此時豐國之作已經具有個人特色了，許多書商青睞他富有張力的畫風，紛紛向他約稿，歌川豐國的名號已然在浮世繪領域打響。豐國最擅長的題材是武士與役者繪，這二者其實有一定相同之處，都是非常注重表現人物的氣勢。除此之外，他還創作了大量表現人物面部的浮世繪，放棄刻畫那些老套的線條與裝飾性花紋，而是著力表現一種活生生的靈動感。

1769 — 1825

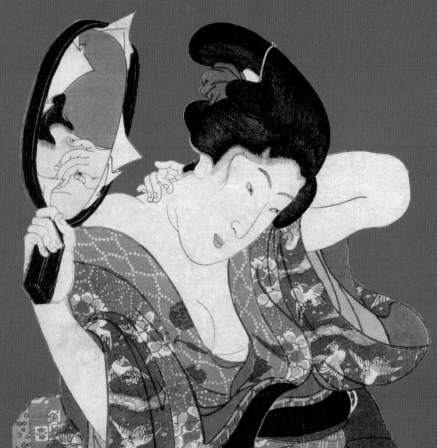

224

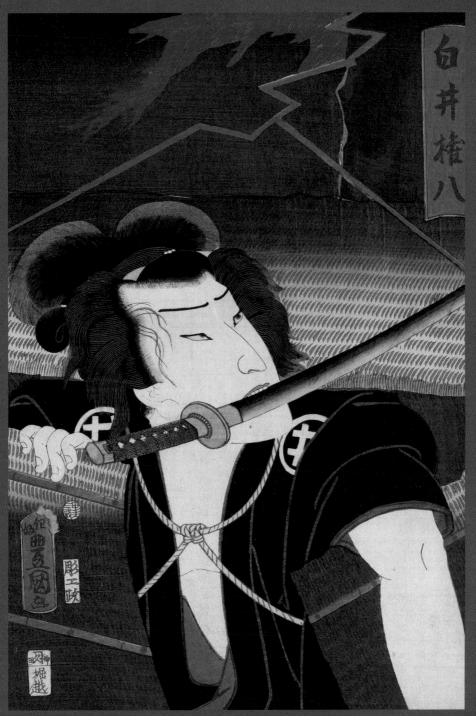

〈白井權八〉／歌川豐國／1816 年／早稻田大學坪池紀念劇院博物館

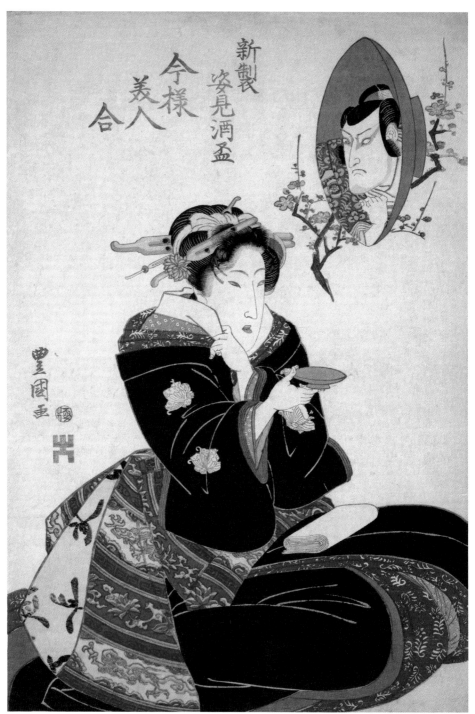

《今樣美人合：姿見酒杯》／歌川豐國／1823-1824 年／日本平木浮世繪美術館

極致浮世繪

226

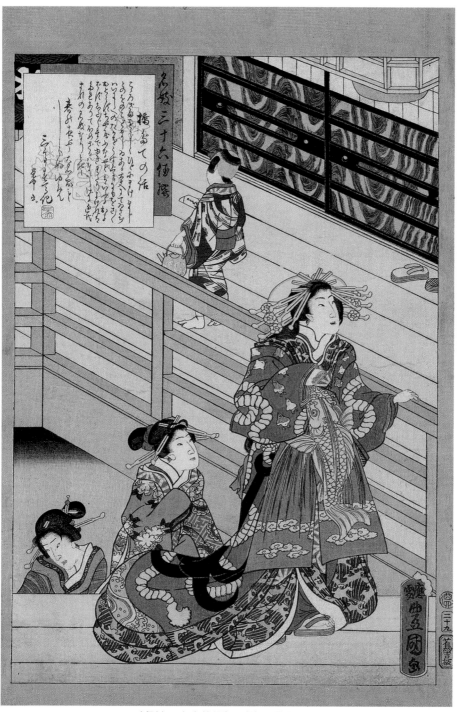

〈名妓三十六佳撰〉／歌川豐國／1861 年／美國波士頓美術館

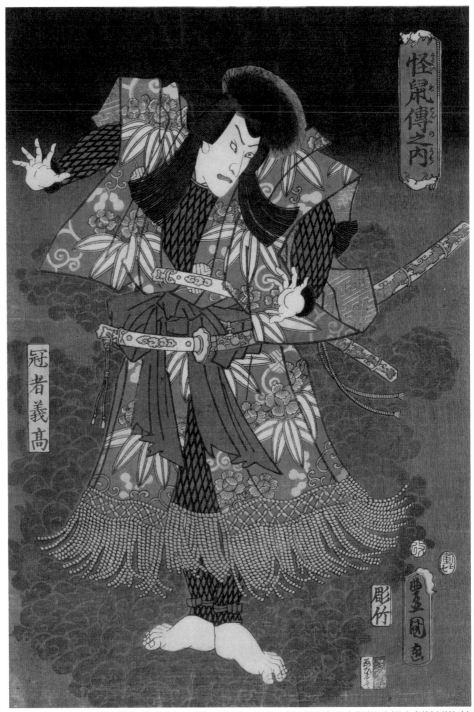

〈怪鼠傳之內〉／歌川豐國／1854 年／早稻田大學坪池紀念劇院博物館

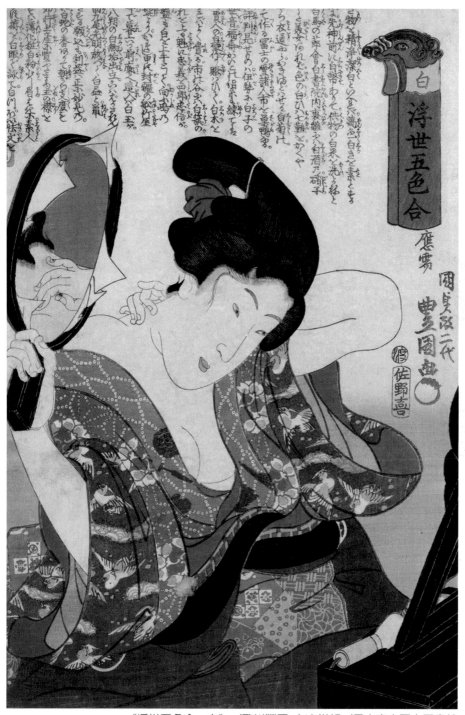

《浮世五色合：白》／歌川豐國／19 世紀／日本東京國立圖書館

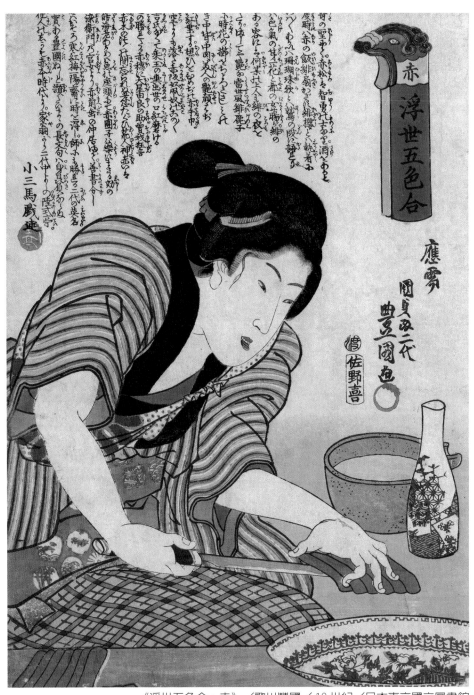

《浮世五色合：赤》／歌川豐國／19 世紀／日本東京國立圖書館

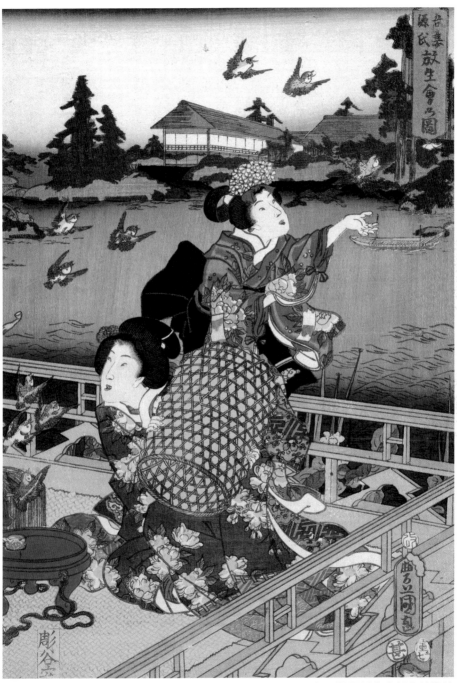

〈源氏吾妻放生圖〉／歌川豐國／1854 年／美國紐約大都會美術館

〈瀨川菊之丞〉／歌川豐國／1824 年／京都國際日本文化研究中心

〈三田仕和山姥〉／歌川豐國／1847-1850 年／美國國會圖書館

〈八幡太郎義家〉／歌川豐國／19世紀／京都國際日本文化研究中心

浮世繪欣賞

豐原國周

豐原國周姓荒川氏，號花蝶樓、一學齋、豐春樓等，是浮世繪末期代表畫家之一。豐原國周為豐原周信以及歌川國貞（第三代歌川豐國）的門人，取姓氏豐原即為了感念其師豐原周信的教導之恩。當時的浮世繪市場不景氣，受到西洋畫的嚴重衝擊。豐原國周雖然也見識過西洋藝術的巧妙，但是卻堅持創作傳統的浮世繪畫作。國周的作品色彩濃重豔麗，非常具有裝飾性。他的美人畫也很有特色，常常以三聯畫的形式呈現，給觀者帶來強烈的視覺衝擊。有人說國周似東洲齋寫樂，然而國周卻並不比曇花一現的東洲齋寫樂優越多少。他辛苦地繪畫幾十年，名氣甚至不如東洲齋寫樂的十個月。並不是國周的藝術不出色，而是當一種藝術已經發展到晚期，藝術家想要尋求突破是非常困難的事情。

1835 — 1900

〈隈取十八番 七世團十郎工夫〉／豐原國周／19 世紀／
早稻田大學坪池紀念劇院博物館

〈市川團十郎演藝百番：曾我五郎〉／豐原國周／19世紀／
早稻田大學坪池紀念劇院博物館

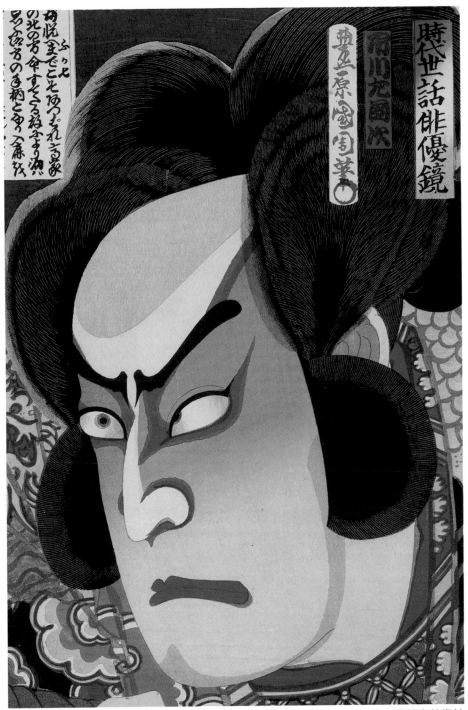

〈時代世話俳優鏡：市川左團次〉／豐原國周／1883 年／美國洛杉磯郡立美術館

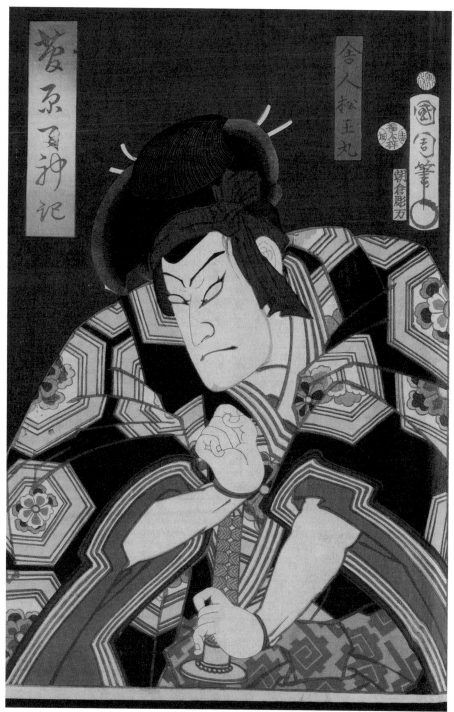

《菅原天神記：舍人松王丸》／豐原國周／1866 年／日本國會圖書館

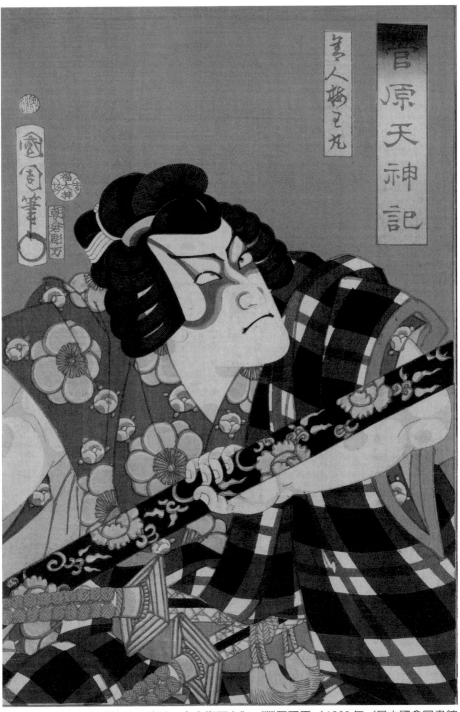

《菅原天神記：舍人梅王丸》／豐原國周／1866 年／日本國會圖書館

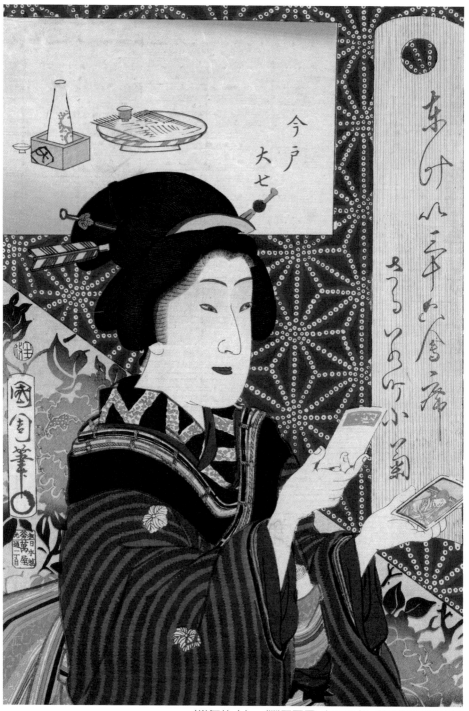

〈樂舞佳人〉／豐原國周／1878 年／美國國會圖書館

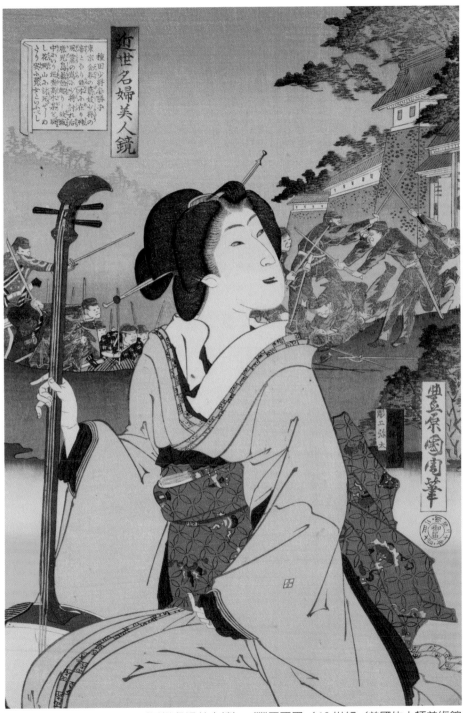

〈近世名婦美人鏡〉／豐原國周／19 世紀／美國休士頓美術館

名取春仙

名取春仙出身於山梨縣，年幼時就被認為有繪畫才能。11 歲的時候，他就已經打下了一定的日本畫和西方水彩畫基礎。春仙畫了夏目漱石的小說《虞美人草》、《三四郎》、《明暗》、《後來》等插畫。他總是能出色又迅速地完成工作，因此受到業內外的一致認可與好評。除此之外，春仙還於1930 年（昭和五年）與伊東深水、川瀨巴水一起在海外刊物《美國雜誌》中被介紹，這篇報導詳細地講述了春仙版畫的獨特之處，向看不懂東方藝術的西方民眾介紹了這種來自東方的美學。20 世紀 50年代後半期，春仙繼續創作版畫，這時他也受到新版畫運動的影響，暫停了役者繪的創作，而是轉向風景繪。他繪製了以富士山為題材的風景繪，一經發布就吸引了大量觀眾。

1886 — 1960

〈源太景季〉／名取春仙／1928 年／早稻田大學坪池紀念劇院博物館

〈鶴龜舞〉／名取春仙／ 1928 年／早稻田大學坪池紀念劇院博物館

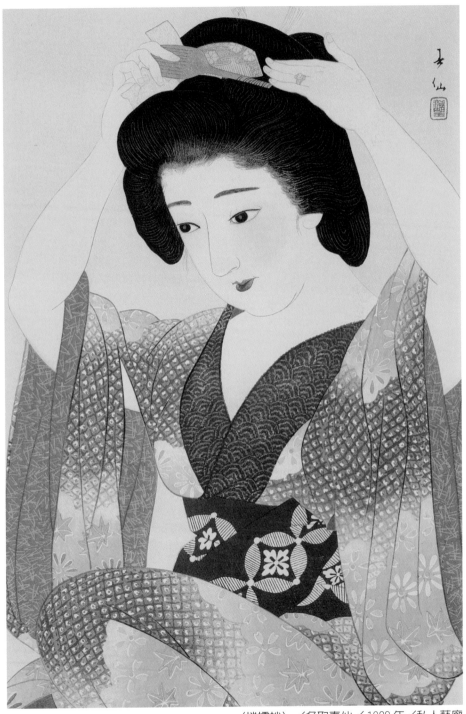

〈樘襦袢〉／名取春仙／1928 年／私人藝廊

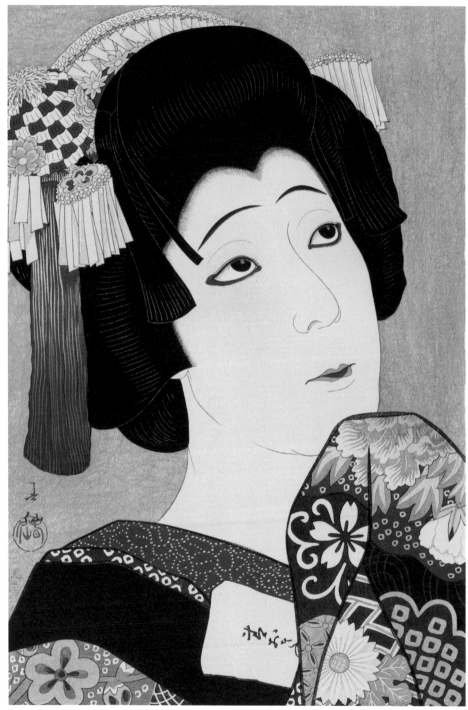

〈役者似顏繪〉／名取春仙／19 世紀／美國明尼阿波利斯美術館

大事年表

年代名稱	對應年份	大事件
明曆三年	1657 年	江戶大火災
寬文十二年	1672 年	菱川師宣署名繪本《武家百人一首》刊行
延寶八年	1680 年	菱川師宣首次將「浮世繪」一詞用於繪本《月次遊》序文
天和元年	1681 年	俳書《各種各樣的草》中出現「浮世繪」一詞。杉村治兵衛《百人一首・季吟抄》刊行
天和二年	1682 年	井源西鶴《好色一代男》刊行，其中有「扇十二本佑善浮世繪」一節
貞享四年	1687 年	鳥居清信隨父親鳥居清元從大阪移居江戶。以《江戶鹿乃子》的刊行為標誌，在江戶出版界開始處於主導地位
元祿二年	1689 年	《江戶圖鑒綱目》中菱川師宣及其長子師房和杉村治兵衛等作為浮世繪師被收錄
元祿七年	1694 年	菱川師宣在江戶去世
元祿十一年	1698 年	丹繪（丹色為紅褐色）出現
享保元年	1716 年	役者繪開始使用紅色，並被稱為「江戶繪」
享保六年	1721 年	江戶幕府於 7 月發布出版管理制度，設置「書屋組合」，所有新書出版前必須向幕府管理部門提交申請，違反出版條例的書籍將被禁止發行
享保七年	1722 年	江戶幕府於 11 月再次發布出版禁令，取締描繪聲色犬馬的繪本
享保八年	1723 年	西川佑信《百人女郎品定》刊行
享保十四年	1729 年	鳥居清信去世，享年 66 歲
寬保二年	1742 年	西川佑信在《繪本倭比事》第十卷中發表繪畫論。可確定年代的上方單幅役者繪刊行

年代名稱	對應年份	大事件
寬延元年	1748 年	翻刻《芥子園畫傳》
明和二年	1765 年	繪曆交換會盛行，鈴木春信在巨川等人的資助下，與雕版師、拓印師共同始創錦繪（多色木刻版畫）
明和四年	1767 年	鳥居清長的最初作品《細幅紅折繪》刊行
明和五年	1768 年	江戶谷中笠森稻荷前的茶屋仕女阿仙博得廣泛人氣，鈴木春信多以其為模特繪製浮世繪
明和七年	1770 年	鈴木春信的《青樓美人合》刊行，最初為多色繪本。鈴木春信去世，享年 46 歲
安永三年	1774 年	出版商蔦屋重三郎開始出版《吉原細見》
安永四年	1775 年	喜多川歌麿發表最初作品
安永七年	1778 年	佐竹曙山在著作《畫法綱要》、《畫圖理解》中介紹西洋畫法
安永八年	1779 年	葛飾北齋以勝川春朗署名刊行役者繪，是目前發現的葛飾北齋最早作品
天明八年	1788 年	司馬江漢前往長崎研究西洋畫
寬政二年	1790 年	幕府發布出版禁止令，限制繪本等小說描寫古代故事，作者不詳的書籍禁止銷售
寬政四年	1792 年	喜多川歌麿開始發表大首繪。勝川春章去世，享年 67 歲
寬政六年	1794 年	東洲齋寫樂首期役者繪刊行
寬政九年	1797 年	出版商蔦屋重三郎去世，享年 48 歲
寬政十一年	1799 年	幕府再次強化出版禁令，取締豪華拓印的單幅繪及繪曆
寬政十二年	1801 年	大田南畝完成《浮世繪類考》編撰

年代名稱	對應年份	大事件
享和元年	1801 年	歌川豐國、歌川豐廣合作的《豐國豐廣兩畫十二侯》刊行
文化元年	1804 年	喜多川歌麿、歌川豐國、勝川春英等畫師因《繪本太閣記》錦繪事件受處罰
文化三年	1806 年	喜多川歌麿去世，享年 53 歲
文化九年	1812 年	葛飾北齋在名古屋開始繪製《北齋漫畫》，約 300 幅
文化十一年	1814 年	葛飾北齋的《北齋漫畫》開始刊行，此後陸續刊行，共十五卷。歌川豐春去世，享年 80 歲
文化十二年	1815 年	鳥居清長去世，享年 64 歲
文政元年	1818 年	葛飾北齋的《東海道名所一覽》刊行
文政八年	1825 年	歌川豐國去世，享年 57 歲
文政十年	1827 年	歌川國芳的《通俗水滸傳豪傑百八人》系列開始刊行
天保二年	1831 年	葛飾北齋《富嶽三十六景》刊行
天保四年	1833 年	歌川廣重《東海道五十三次》開始刊行
天保六年	1835 年	溪齋英泉開始繪製《木曾道六十九次》，完成二十四幅後由歌川廣重繼續
天保十二年	1841 年	天保改革開始
天保十三年	1842 年	幕府再次發布出版禁令，禁止役者繪和以遊女為對象的美人繪，限制錦繪的色彩
天保十四年	1843 年	歌川國芳〈源賴光公館土蜘蛛作妖怪圖〉因諷刺天保改革遭回收並銷毀木板，從而免於處罰
嘉永二年	1849 年	葛飾北齋去世，享年 88 歲

年代名稱	對應年份	大事件
安政元年	1854 年	佩里率美國太平洋艦隊再次抵達浦賀港
安政三年	1856 年	歌川廣重的《名所江戶百景》開始刊行。美國總領事哈里斯抵達江戶
安政五年	1858 年	歌川廣重去世，享年 62 歲
文久元年	1861 年	歌川國芳去世，享年 64 歲
慶應三年	1867 年	浮世繪及日本工藝美術品參加法國巴黎萬國博覽會
明治三年	1870 年	錦繪表現橫濱開港的新風俗，「橫濱浮世繪」開始盛行
明治五年	1872 年	出現許多表現鐵路開通等東京開放景象的浮世繪（開化繪）
明治九年	1876 年	小林清親發表描繪東京新風景的「光線畫」
明治四十年	1907 年	創作版畫運動興起
大正四年	1915 年	小林清親去世，享年 69 歲。新版畫運動興起
大正十年	1921 年	日本浮世繪協會成立
昭和六年	1931 年	日本創作版畫協會、洋風版畫會、日本版畫協會成立
昭和七年	1932 年	第三屆現代創作版畫展、近代浮世繪版畫展舉行

後記

　　1633 年，江戶幕府頒發第一次鎖國令。這一指令亦被稱作「海禁」。後來幕府再次下達了「異國船打退令」，又稱「無二念打退令」，下令所有外國船隻一靠近日本國土就予以炮彈攻擊，促成了日本的完全鎖國。雖然表面上日本的國門緊緊關閉，再也不打算和外界有所接觸，實則日本與外國的貿易關係並非完全中止。幕府允許與特定對象，包括與荷蘭人在長崎出島進行貿易，而中國的明朝與清朝和日本在長崎亦有貿易來往。此外，當時的對馬藩（今日的長崎縣對馬市）與朝鮮、薩摩藩（鹿兒島）與琉球以及松前藩（北海道松前郡）與蝦夷（為北海道的古稱）有貿易關係。蘭學就是在這個時期發展的。

　　蘭學指的是日本江戶時代經荷蘭人傳入日本的學術、文化、技術的總稱，字面意思為荷蘭學術，引申可解釋為西洋學術（即洋學）。蘭學是一種通過與出島的荷蘭人交流由日本人發展而成的學問。蘭學讓日本人在江戶幕府鎖國政策時期（1641 年—1853 年）得以了解西方的科技與醫學等。浮世繪畫家經常使用的普魯士藍，就是通過蘭學傳進日本的。雖然從 1640 年起外國書籍禁止傳入日本，但到了 1720 年，該禁令在大將軍德川吉宗繼任後開始放寬。當時不但准許引入外國書籍，還把它們翻譯成日文。其中，1787 年森島中良出版的《紅毛雜話》，記載了許多來自荷蘭的知識（顯微鏡、氣球），討論了西洋的醫院和一些疾病的知識，介紹了繪畫及銅板印刷的技巧，描述了製造發電機及大型輪船等技術，還包括新近的地理知識。蘭學運動的發展，逐漸涉及日本對外開放的政治問題。大部分蘭學生鼓吹更進一步吸收西洋新知識和開放對外貿易，從而提升國力及推行現代化。在幕末時代（1853 年—1867 年），日本結束鎖國政策，蘭

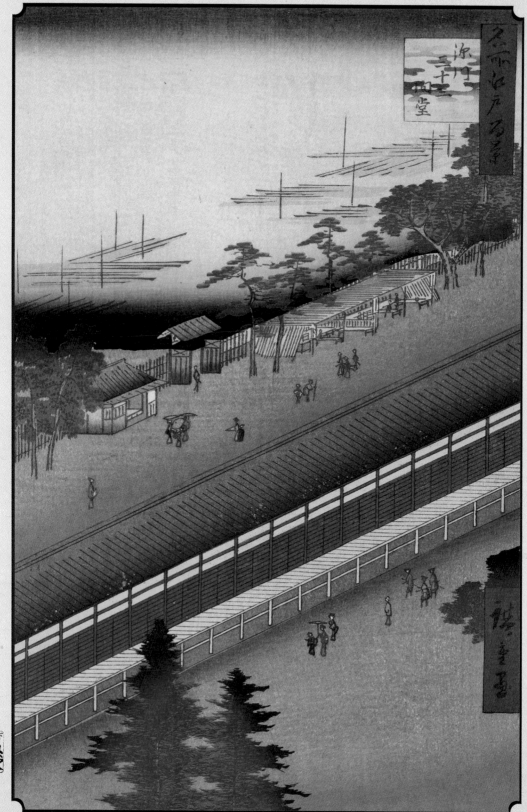

學逐漸退出歷史舞臺。當時政府派遣許多學生出洋留學，並聘用大量外國人赴日向日本人傳授新知識和擔任顧問，這促使日本迅速成為現代化的國家。一些學者認為蘭學使日本未完全與 18 世紀至 19 世紀西洋科技進步脫節，令日本得以建立初步的科學基礎。

這種開放態度是日本自 1854 年開國後得以迅速進入現代化的原因，浮世繪也隨著日本走向現代化而慢慢衰落。在閉關鎖國時期，歌川廣重和葛飾北齋的風景畫中都運用了透視法，而這些源自西方的舶來品都是跟隨蘭學來到日本的。這些作品輾轉到了歐洲，同時又影響了印象派大師，讓他們找到了開闢新的藝術道路的方向。我們今天在說浮世繪藝術對西方藝術影響多麼巨大的同時，不妨細想一下，西方藝術同時也對浮世繪藝術起了積極的作用。不同文明的交融使藝術更加繁榮，這大概就是我們今天思考浮世繪藝術與印象派藝術關係的意義。

《名所江戶百景‧夏部：深川三十三間堂》／歌川廣重／1857 年／美國紐約布魯克林博物館

極致浮世繪：
從江戶到明治時代，日本美學的再發現！

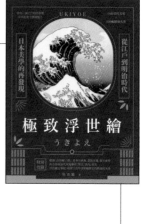

作　者	吳奇贏
發 行 人	林敬彬
主　編	楊安瑜
編　輯	高雅婷
內頁編排	方皓承
封面設計	蔡致傑
行銷經理	林子揚
行銷企劃	戴詠蕙
編輯協力	陳于雯、高家宏

出　版　大旗出版社
發　行　大都會文化事業有限公司
　　　　11051 台北市信義區基隆路一段 432 號 4 樓之 9
　　　　讀者服務專線：（02）27235216
　　　　讀者服務傳真：（02）27235220
　　　　電子郵件信箱：metro@ms21.hinet.net
　　　　網　　　址：www.metrobook.com.tw

郵政劃撥　14050529　大都會文化事業有限公司
出版日期　2023 年 12 月修訂初版一刷
定　價　480 元
I S B N　978-626-7284-40-7
書　號　B231202

Banner Publishing, a division of Metropolitan Culture Enterprise Co., Ltd.

4F-9, Double Hero Bldg., 432, Keelung Rd., Sec. 1, Taipei 11051, Taiwan

Tel: +886-2-2723-5216　　Fax: +886-2-2723-5220

Web-site: www.metrobook.com.tw　　　E-mail: metro@ms21.hinet.net

◎本書由化學工業出版社授權繁體字版之出版發行。
◎本書如有缺頁、破損、裝訂錯誤，請寄回本公司更換。

國家圖書館出版品預行編目（CIP）資料

極致浮世繪：從江戶到明治時代，日本美學的再發現！/
吳奇贏 著. -- 修訂初版. -- 臺北市：大旗出版：大都會文化發行，
2023.12　256 面；17x23 公分
ISBN 978-626-7284-40-7（平裝）

1. 浮世繪 2. 畫論 3. 繪畫史 4. 日本
946.148　　　　　　　　　　　　　　　112019478